啟發靈感、訓練邏輯
用色彩填滿抽象幾何的遊戲

宇宙的數學圖形

—— SNOWFLAKE SEASHELL STAR ——
COLOURING ADVENTURES IN NUMBERLAND

Alex Bellos
艾利克斯・貝洛斯 ——著

Edmund Harriss
艾德蒙・哈里斯 ——繪

胡守仁 ——譯

| 作 者 |

艾利克斯. 貝洛斯 Alex Bellos

暢銷數學科普書《數字奇航》（*Alex's Adventures in Numberland*）的作者，也是《衛報》（*Guardian*）數學與智力遊戲的部落客，經常在BBC第四頻道談論科學相關議題，是常於電視、社群媒體、演講推廣數學的熟面孔。貝洛斯曾是《衛報》駐南美的的記者，那時候他寫了一本關於巴西足球的書，也是球王比利傳記的影子作者。

| 繪 者 |

艾德蒙. 哈里斯 Edmund Harriss

著名的英國數學藝術家。他在倫敦皇家學院取得博士學位，目前是阿肯色大學的助理教授。他的論文發表在《自然》、《美國國家科學院院刊》、《美國數學會通訊》。也經常在數學社團、紐約的數學博物館等地舉辦工作坊。他還是愛普西隆夏令營（Epsilon Camp）的學術總管，此夏令營專收八到十一歲的數學資優兒童。

導 讀

數學是一個充滿永恆真理以及完美抽象的世界。探索它超絕的美妙，是一種心靈的歷程。

《宇宙的數學圖形》是數學探險者的指南，也是一本具有療癒效果的遊戲書，藉由著色、解謎的沉思過程，讓我們獲得洞察與啟示。

這本書可不只是圖像精緻美麗，還解開了歷經三千年的知識探索的奧祕。數學追尋的是宇宙中最純潔的形式。

我們並沒有預設或希望讀者具備任何數學知識，不過，即使你只是選擇要使用哪一個顏色，本書也能在你運用的過程中加強你的數學直覺。

這本書分為兩個部分：「讓我們為數學填上色彩」（著色）與「一起創造有趣的數學圖形」（創作）。前者提供完整的圖形來設計上色，後者則給出簡單的規則，讓你得以自行發揮。如果你對這些圖像設計好奇的話，後面還有簡單的說明。

一起來避居數字的王國吧。讓我們共同放輕鬆，專注的享受本書的景色。

讓我們為
數學填上色彩

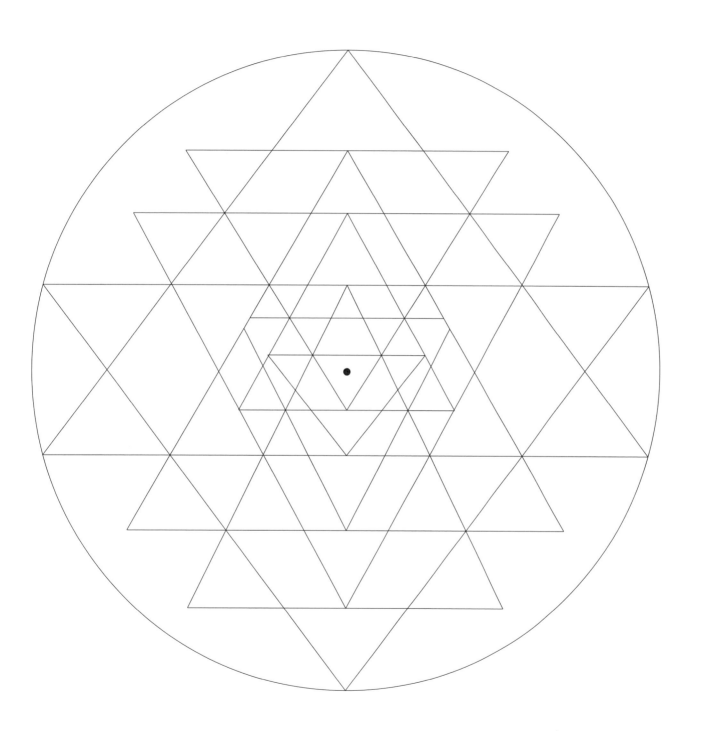

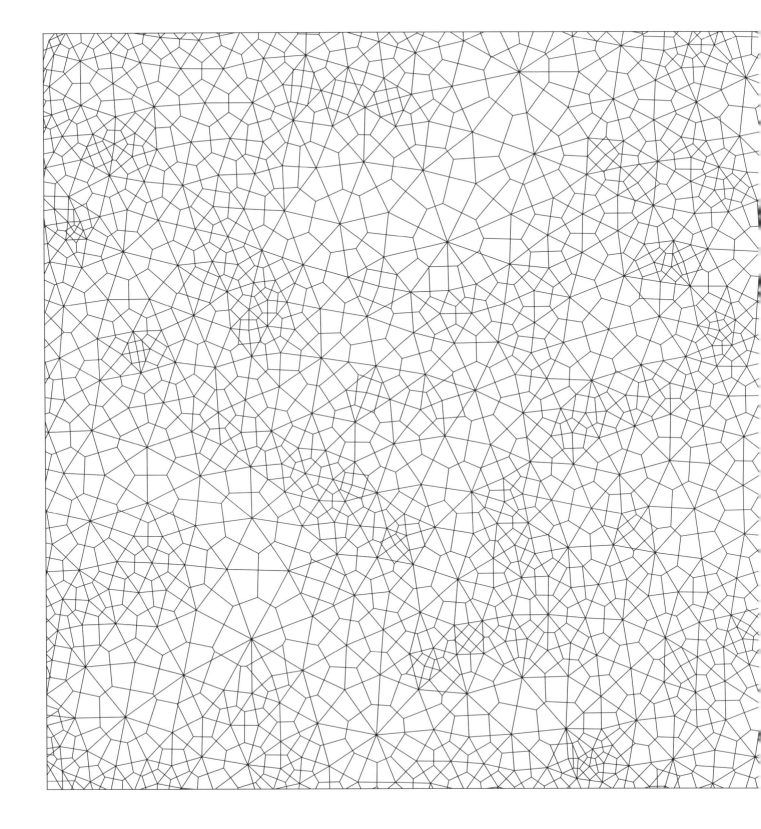

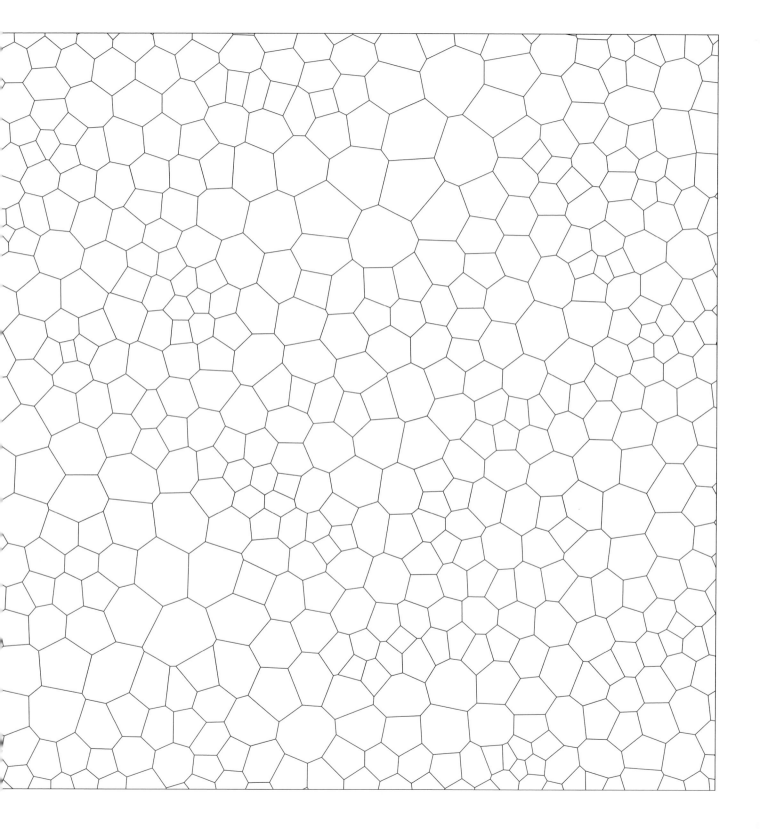

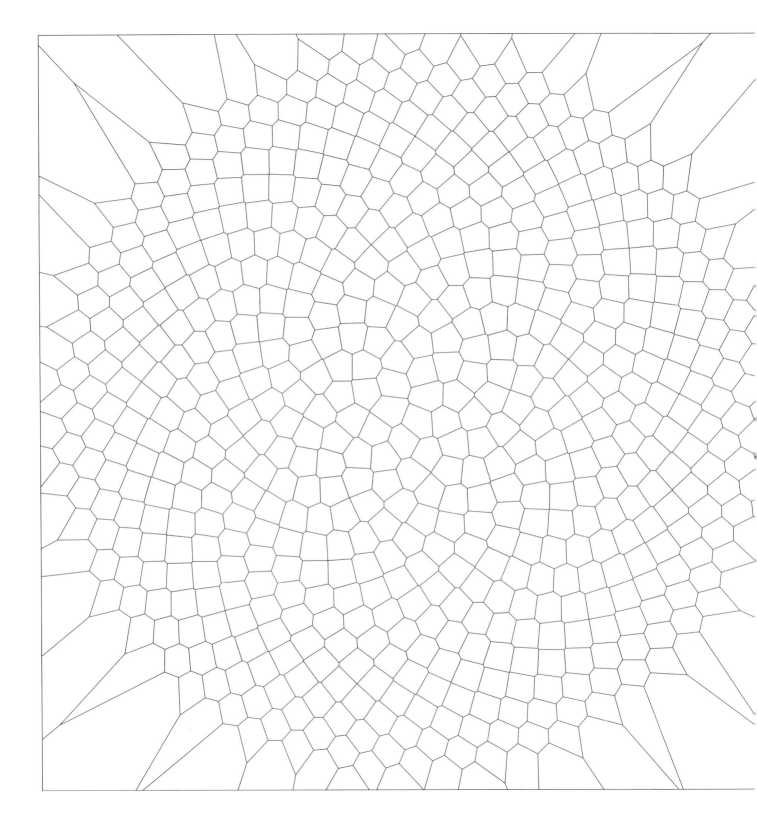

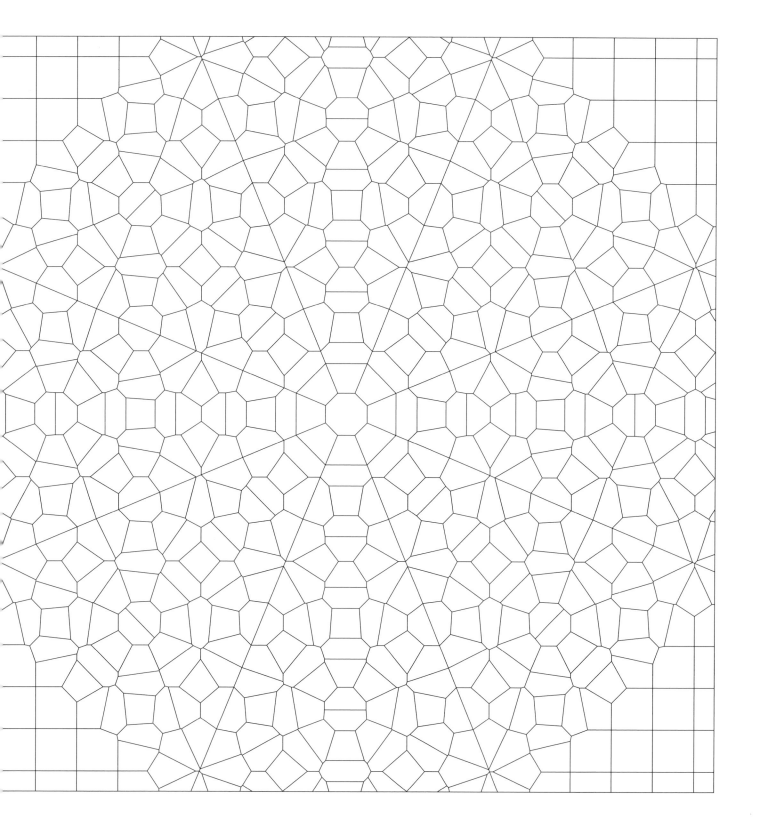

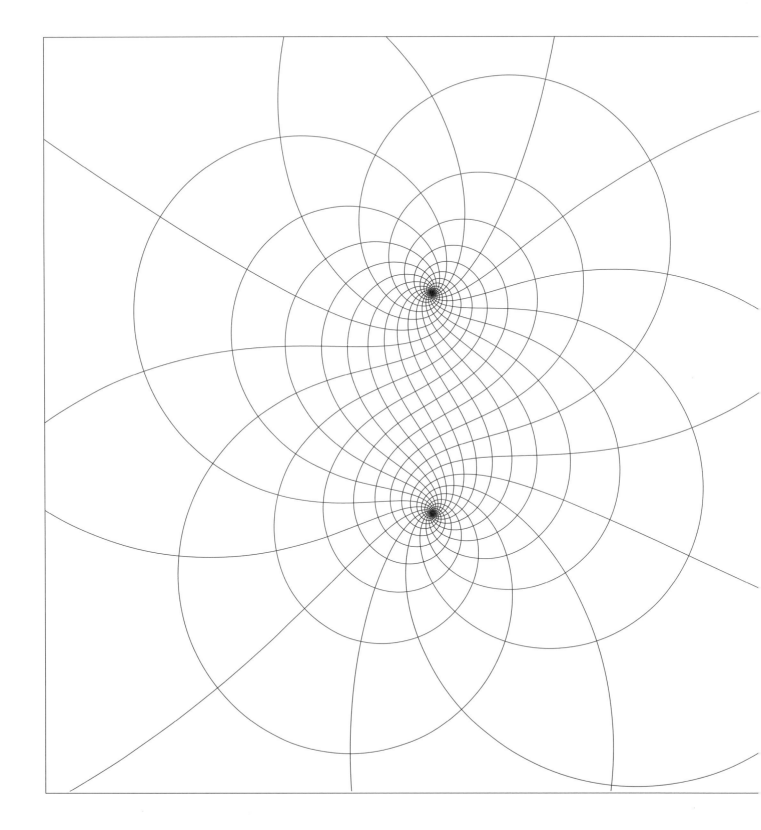

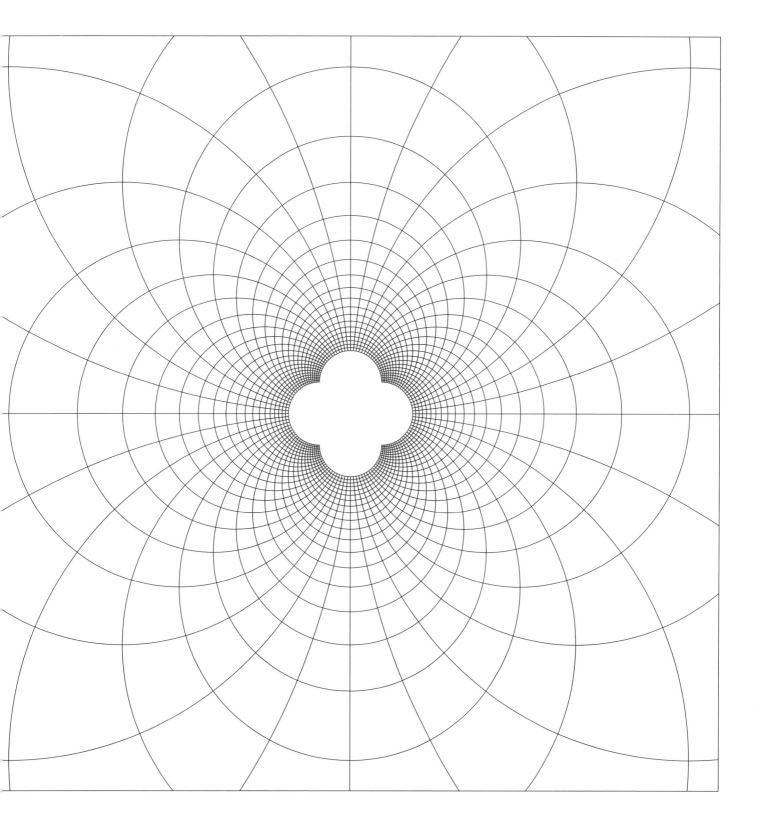

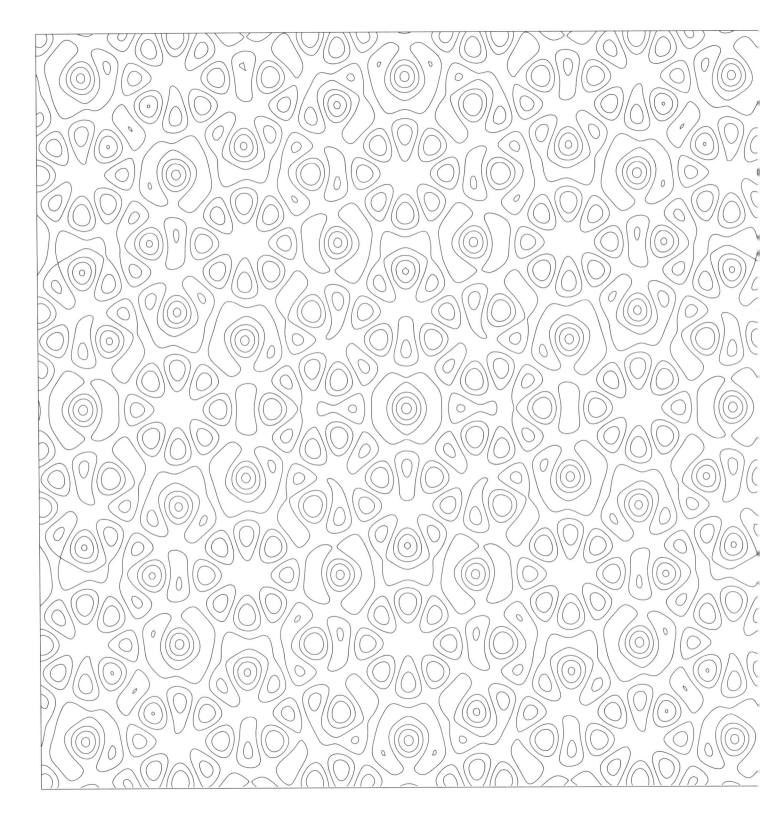

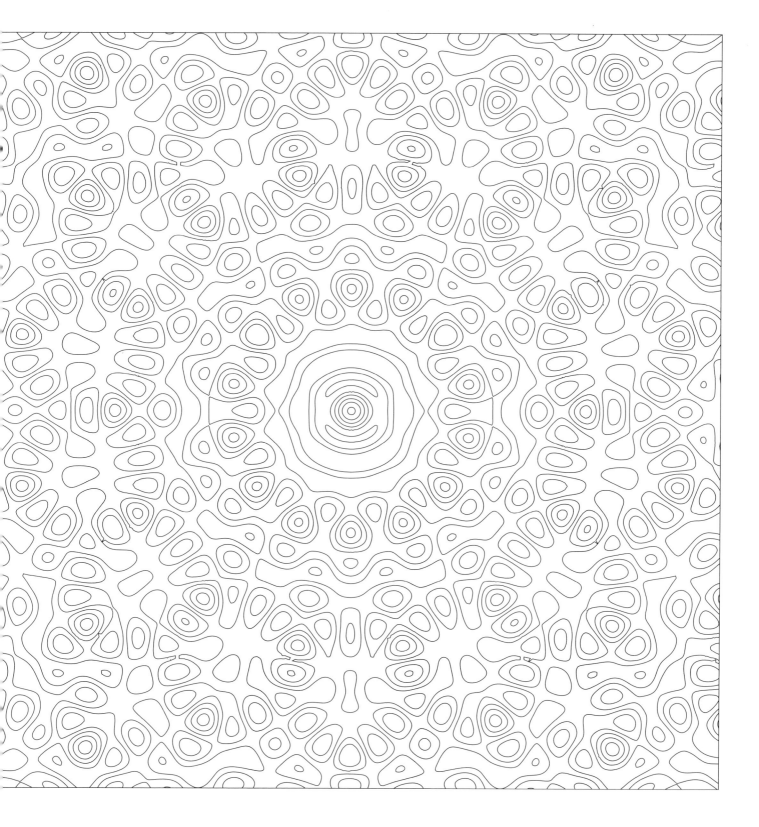

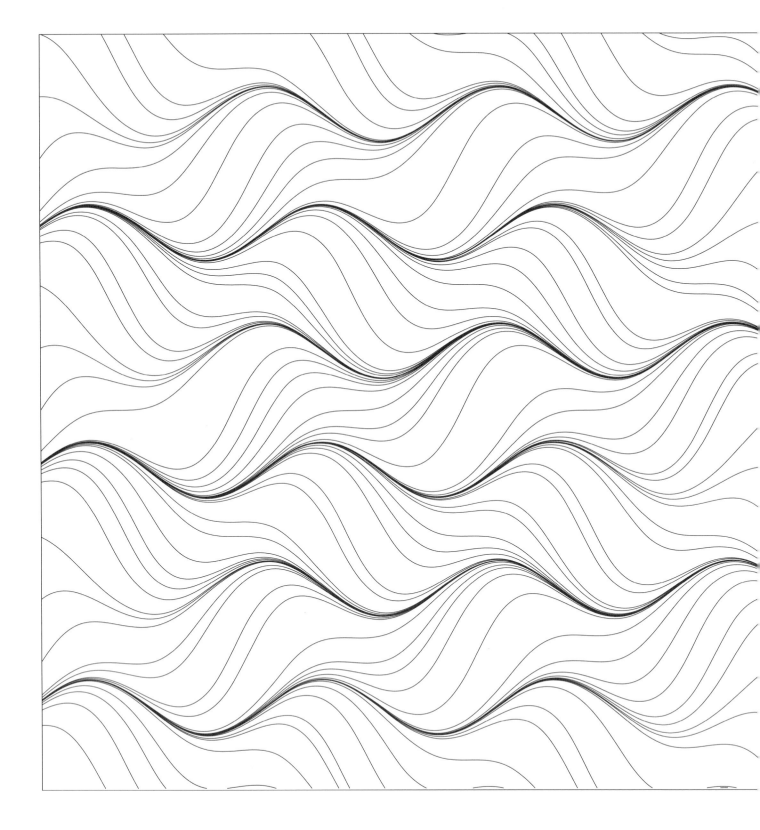

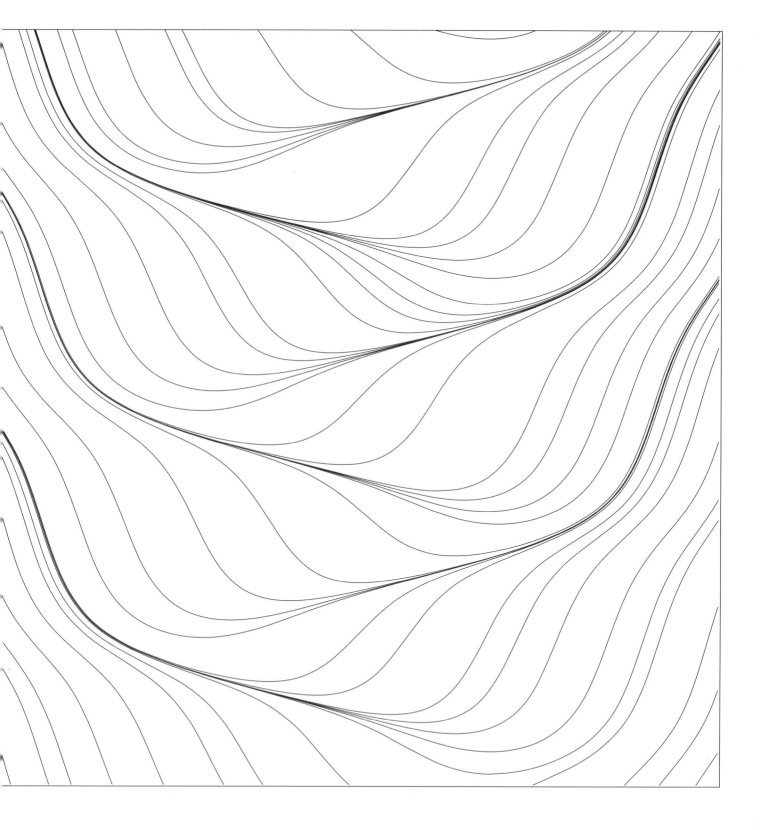

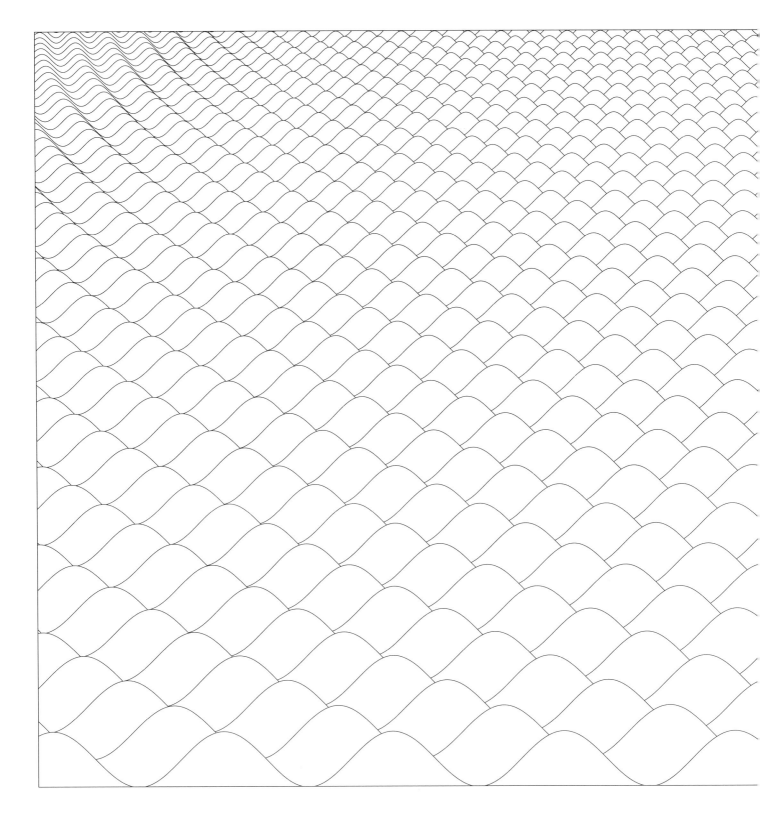

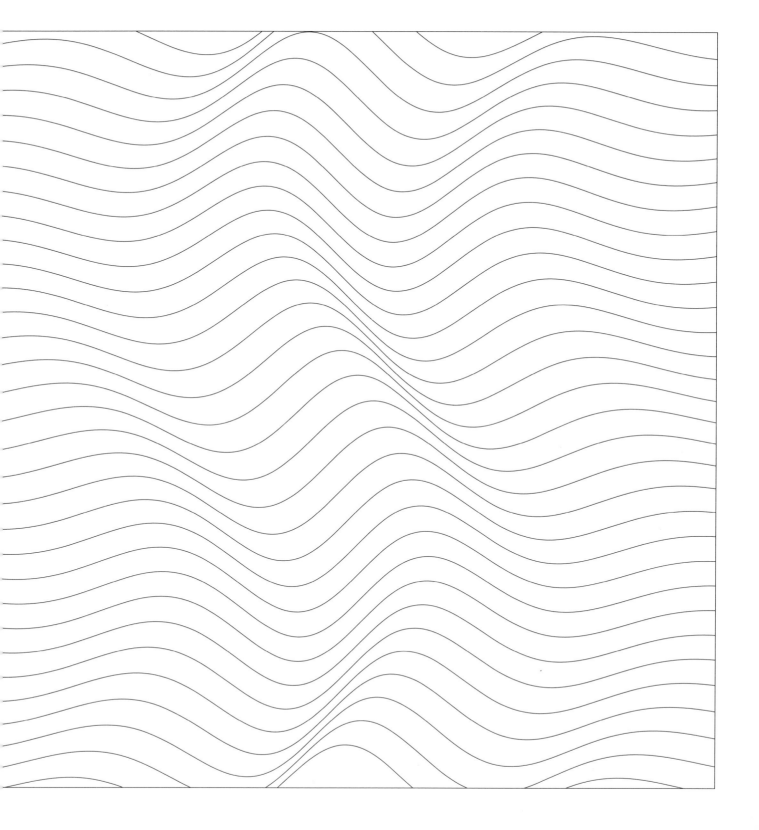

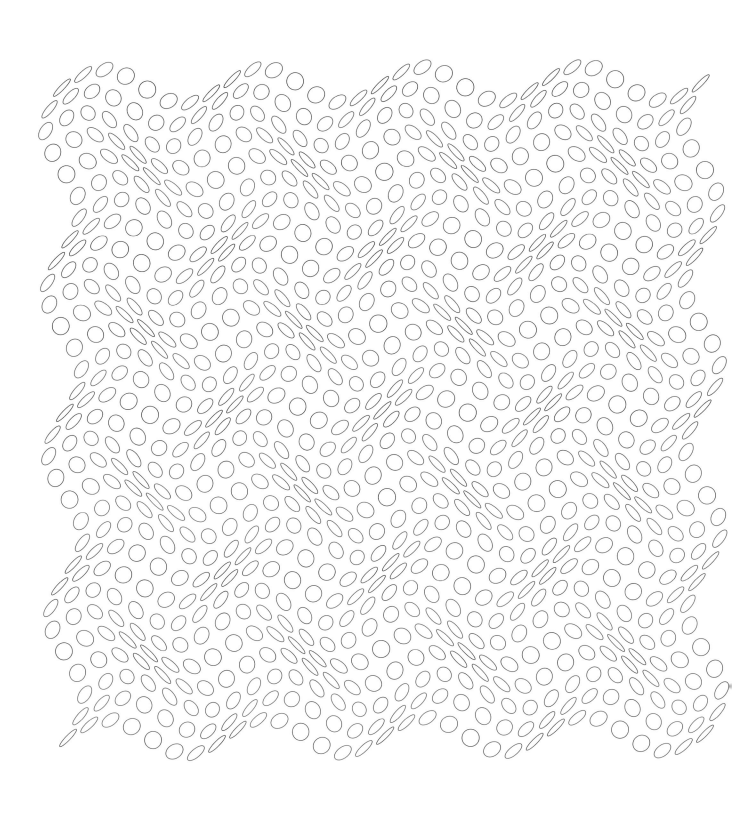

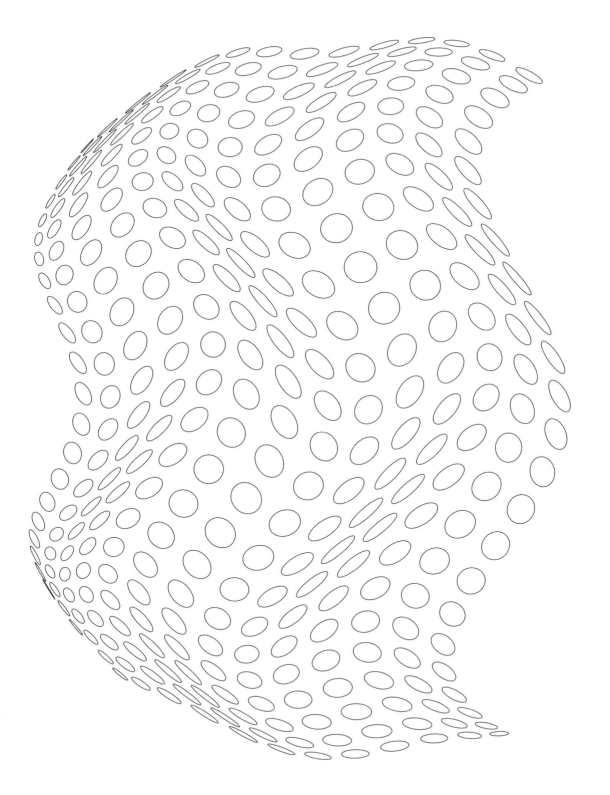

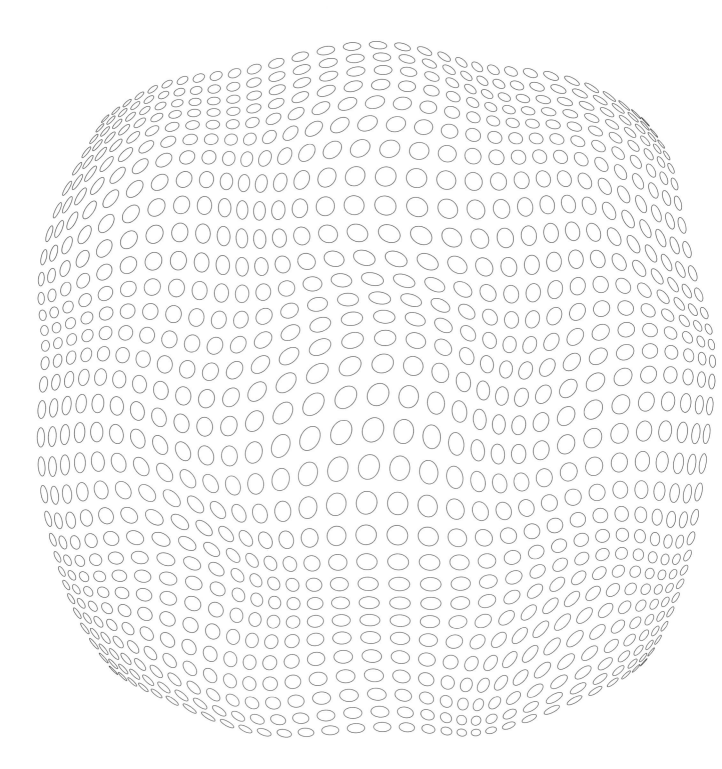

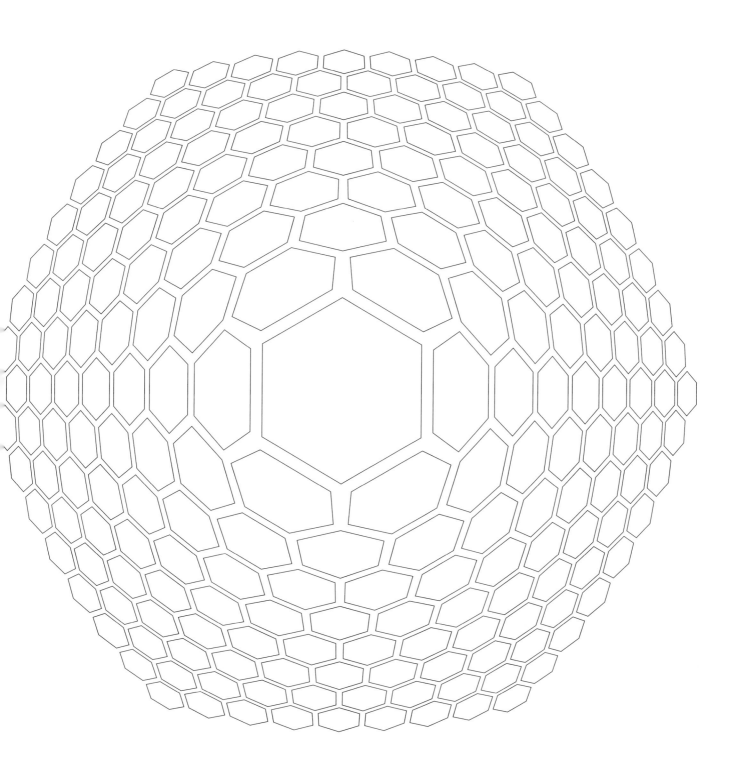

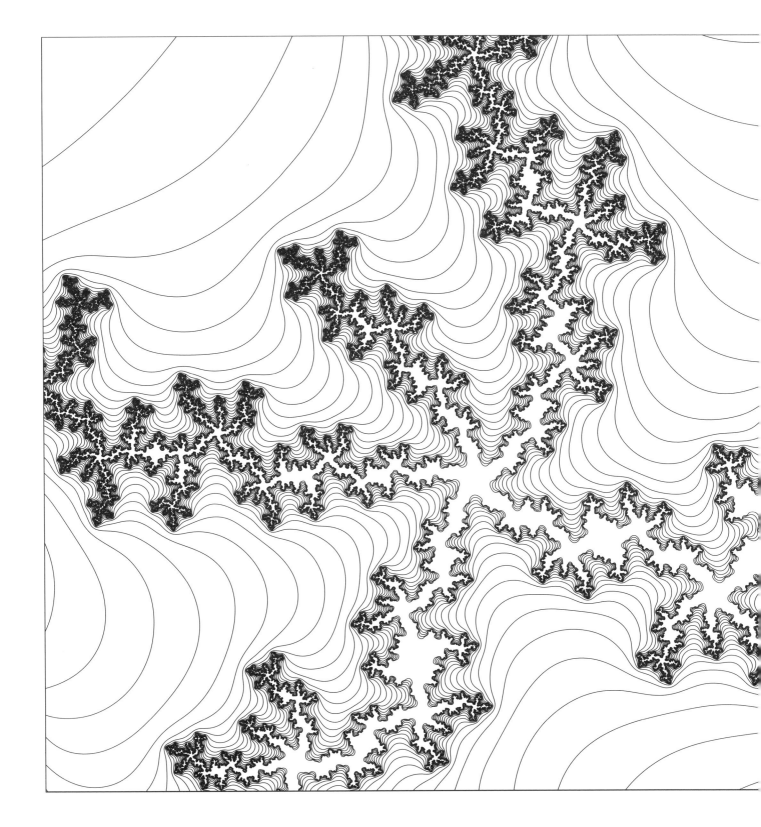

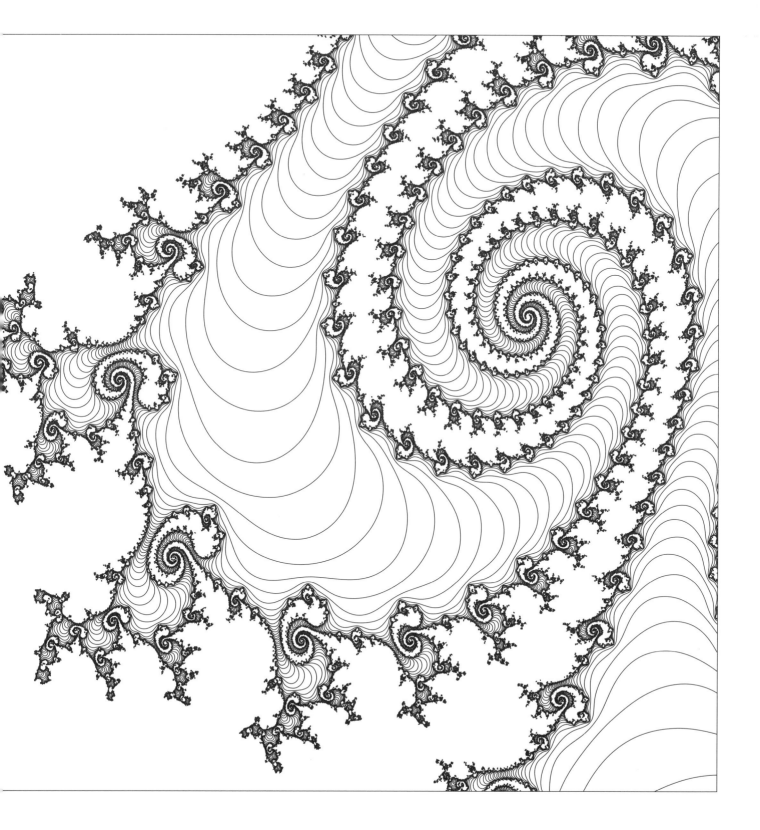

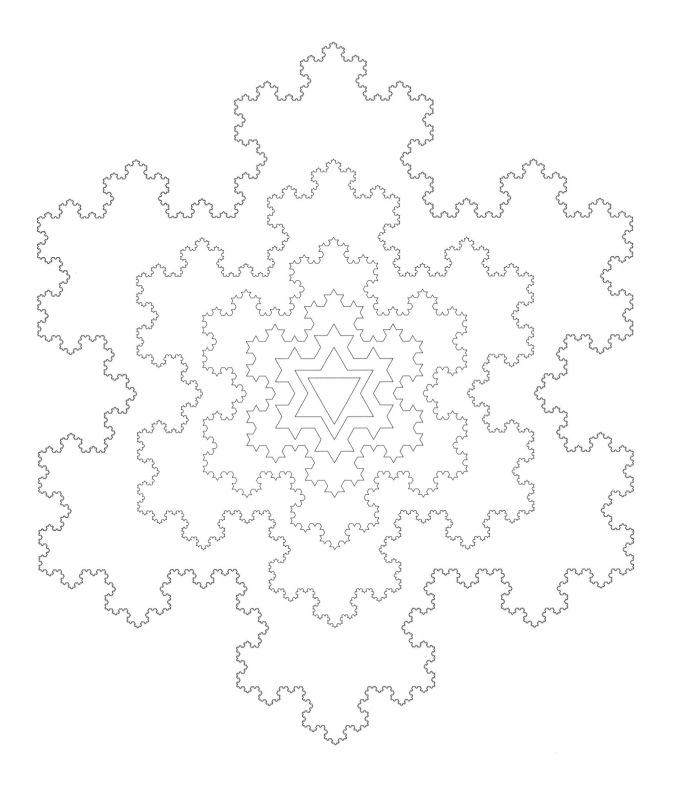

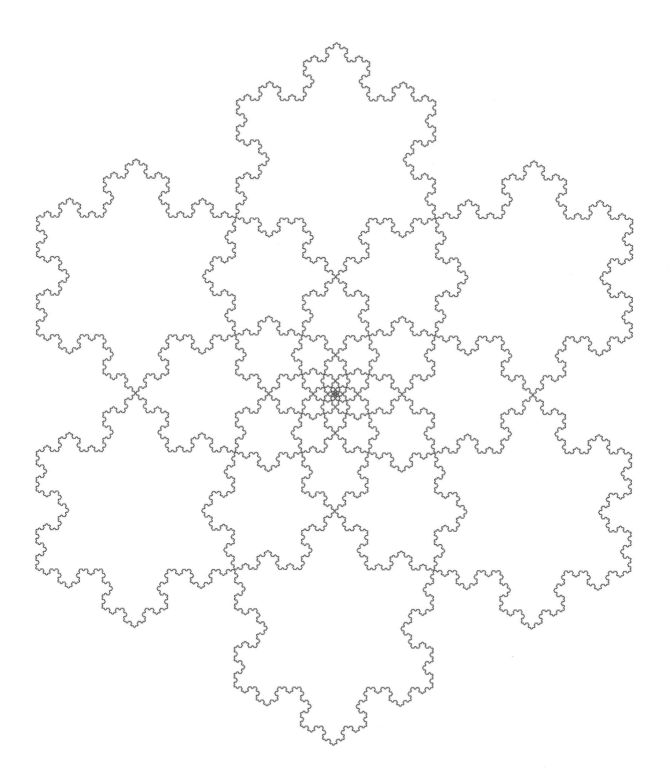

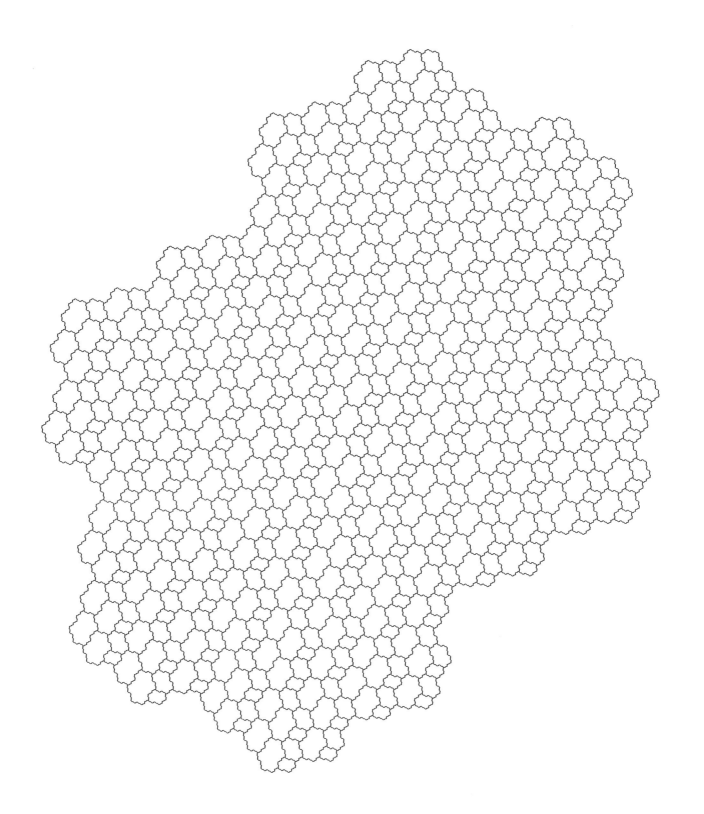

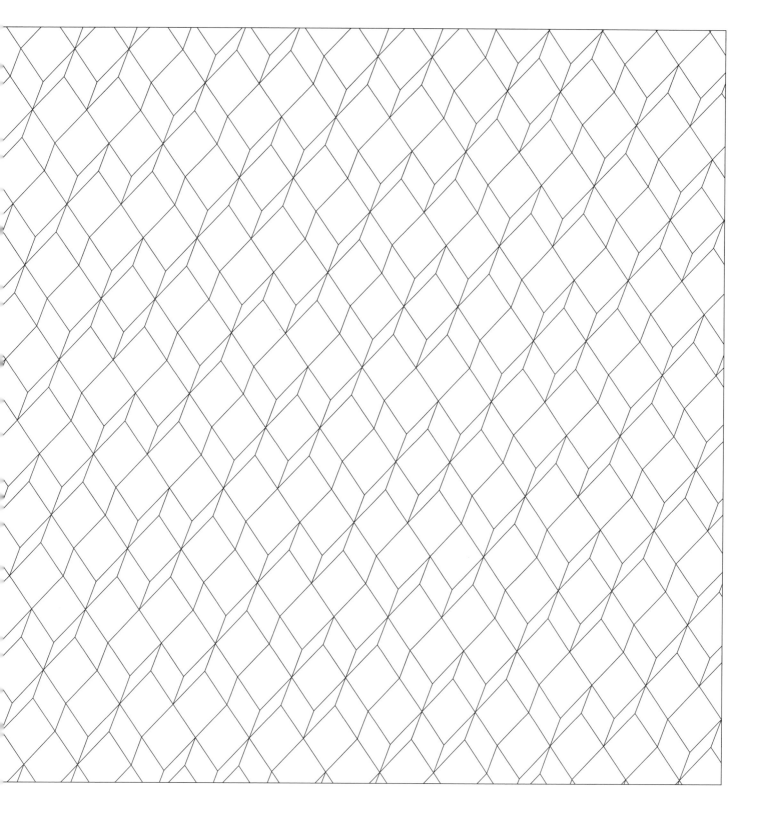

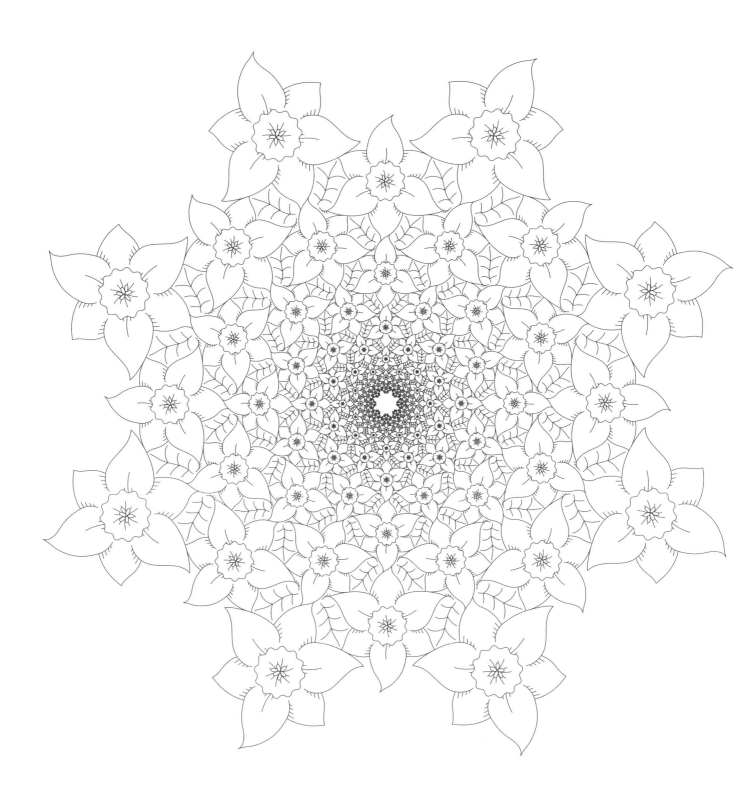

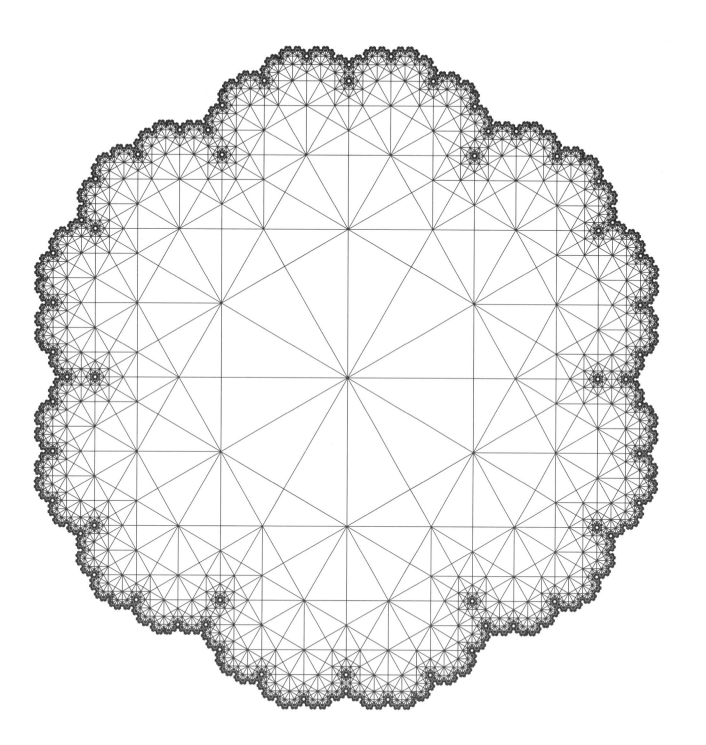

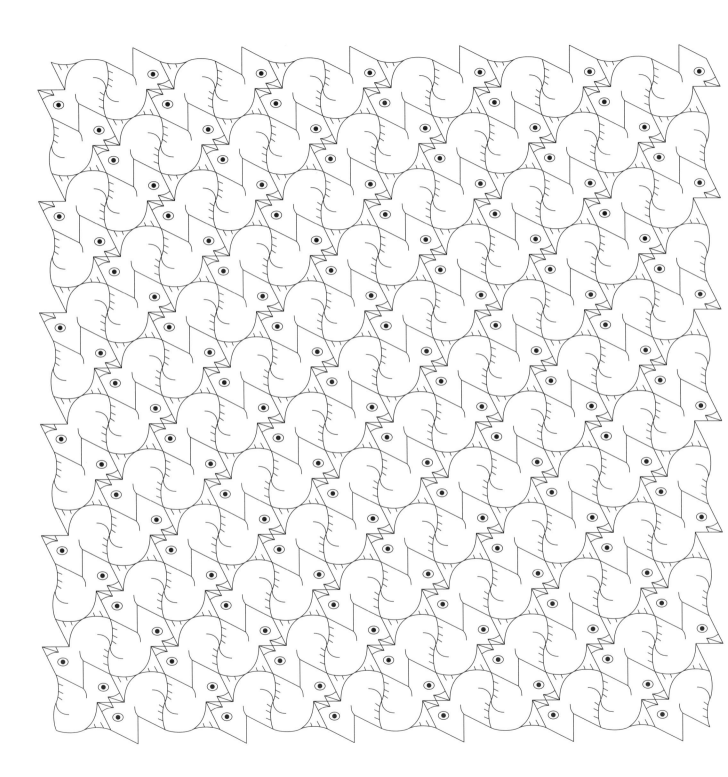

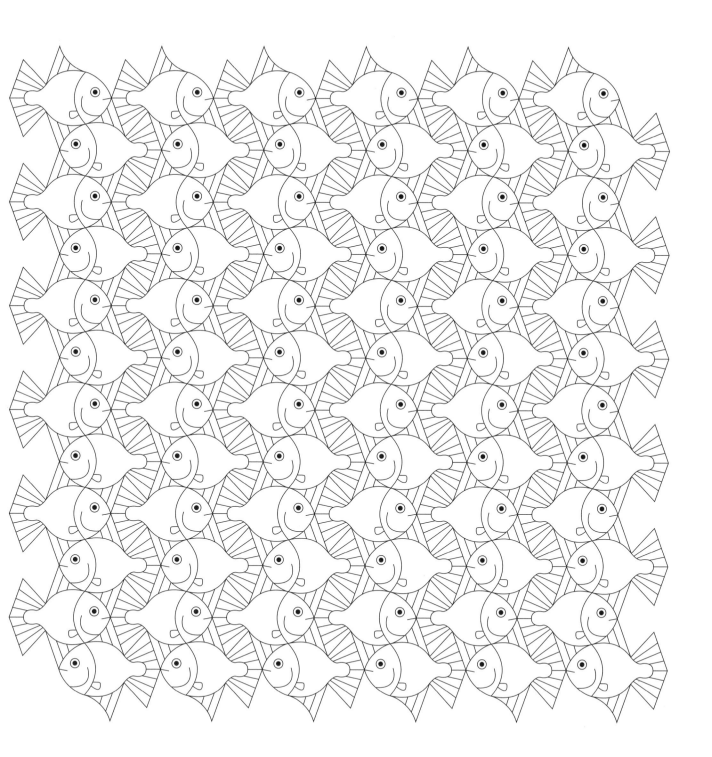

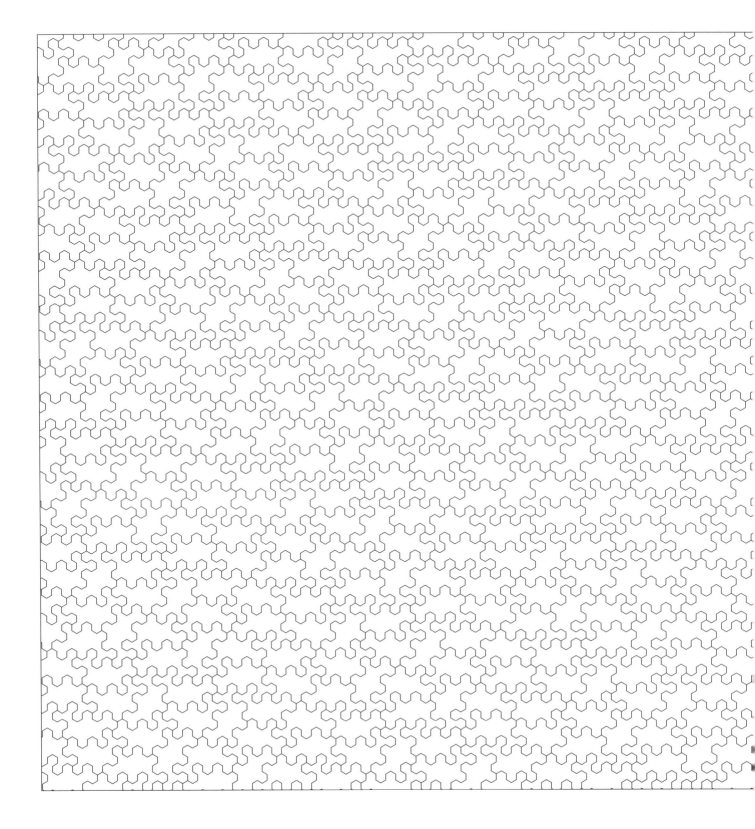

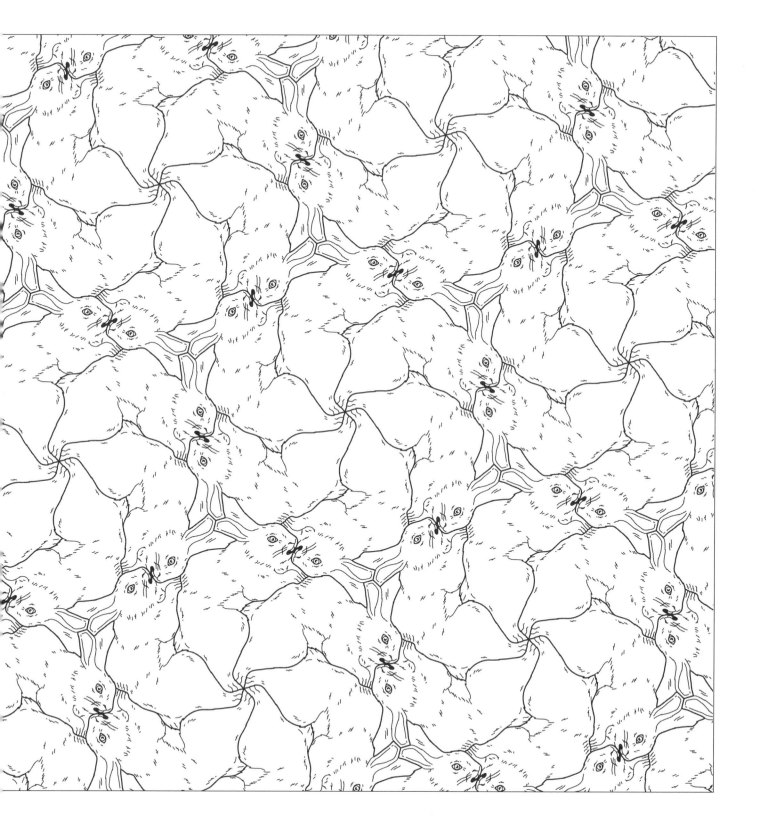

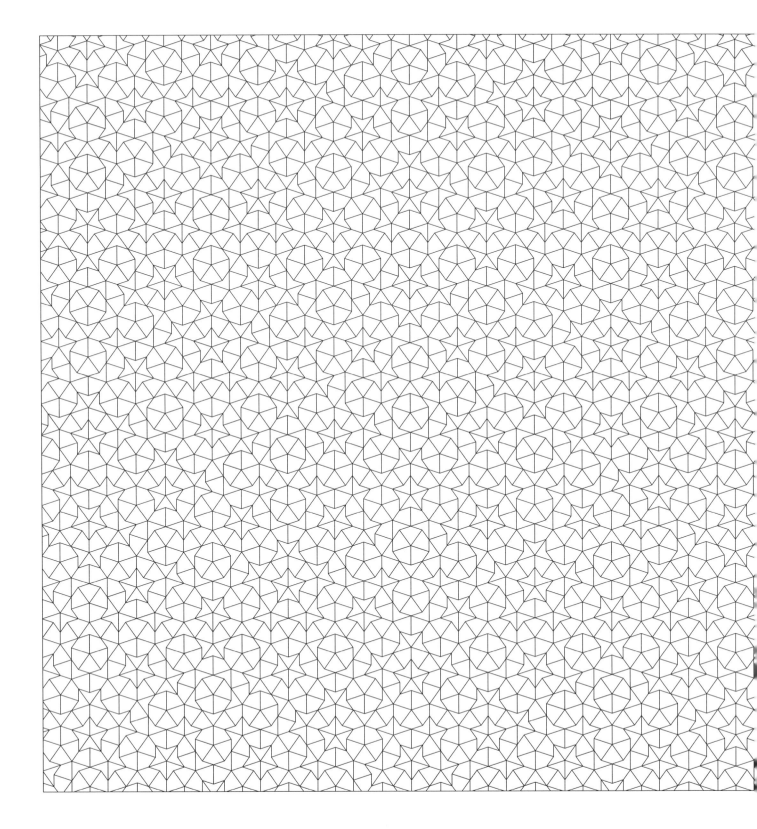

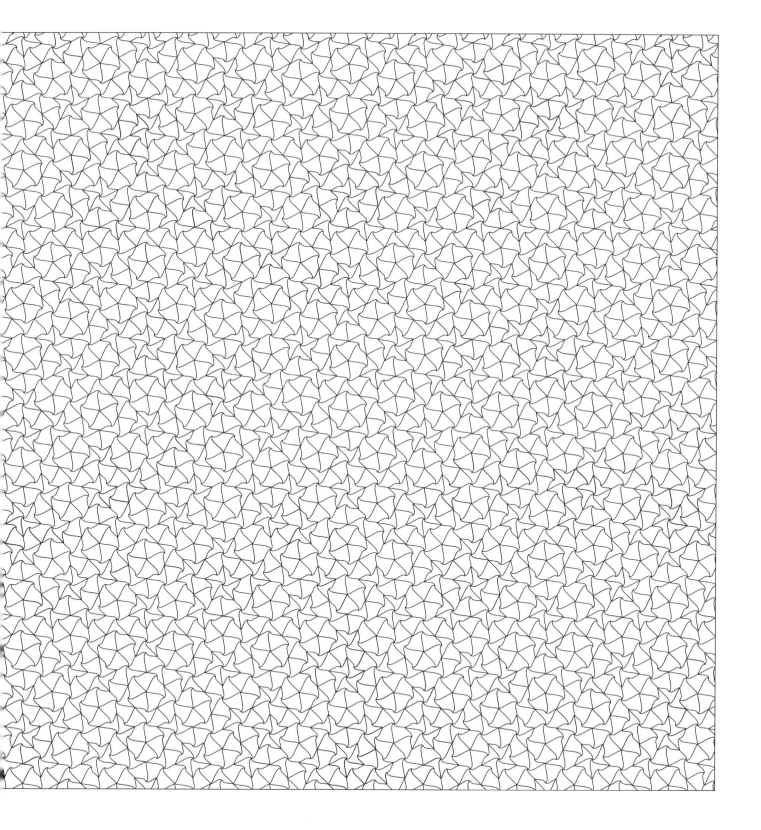

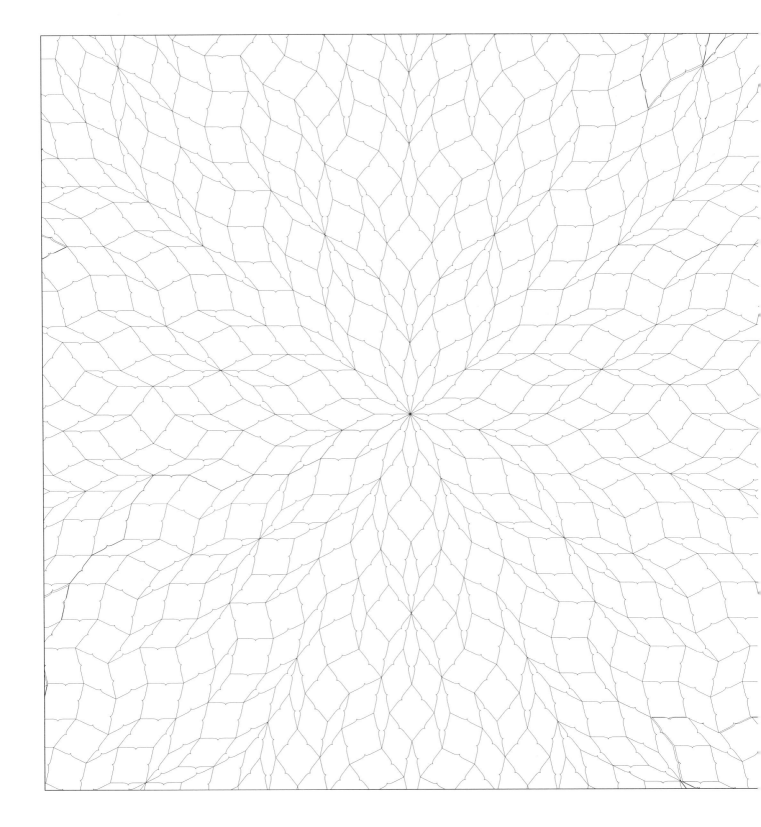

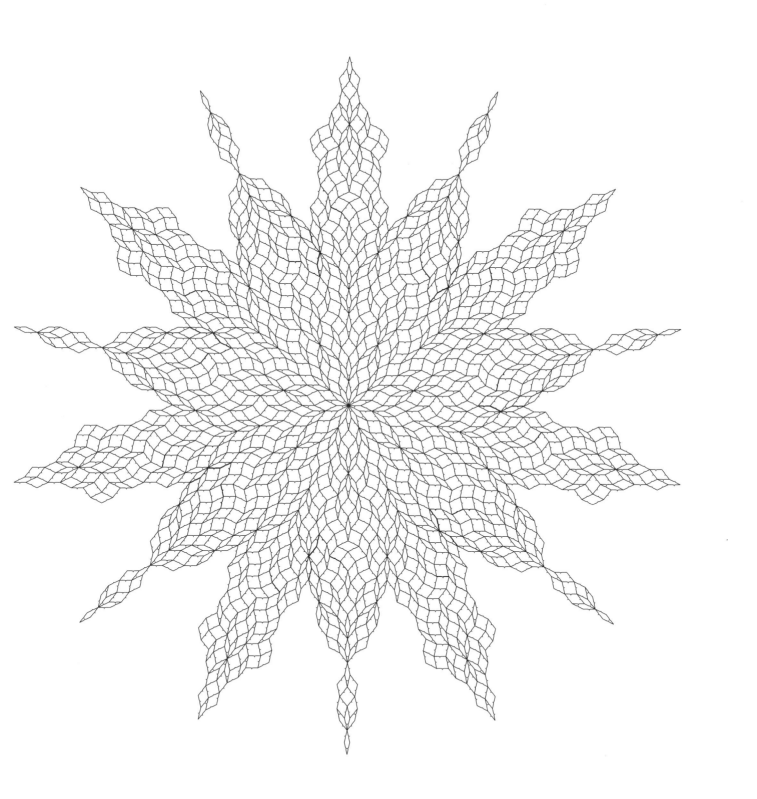

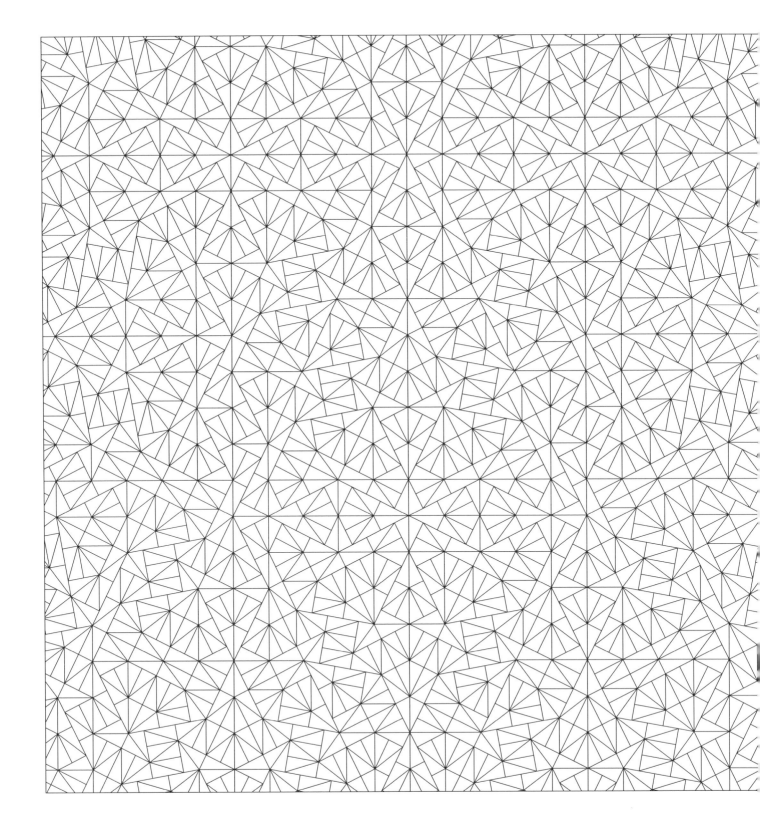

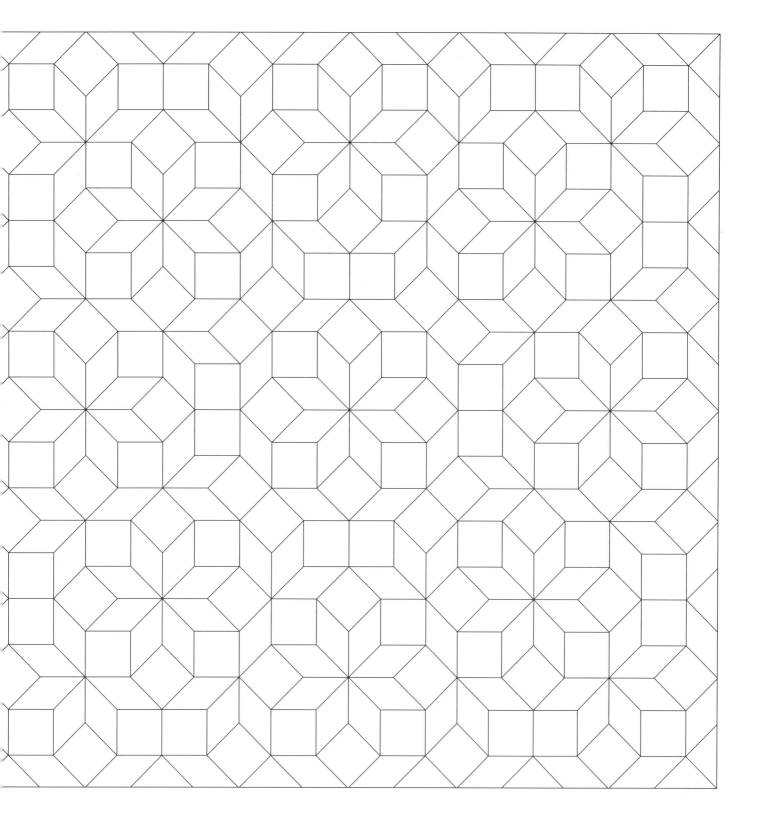

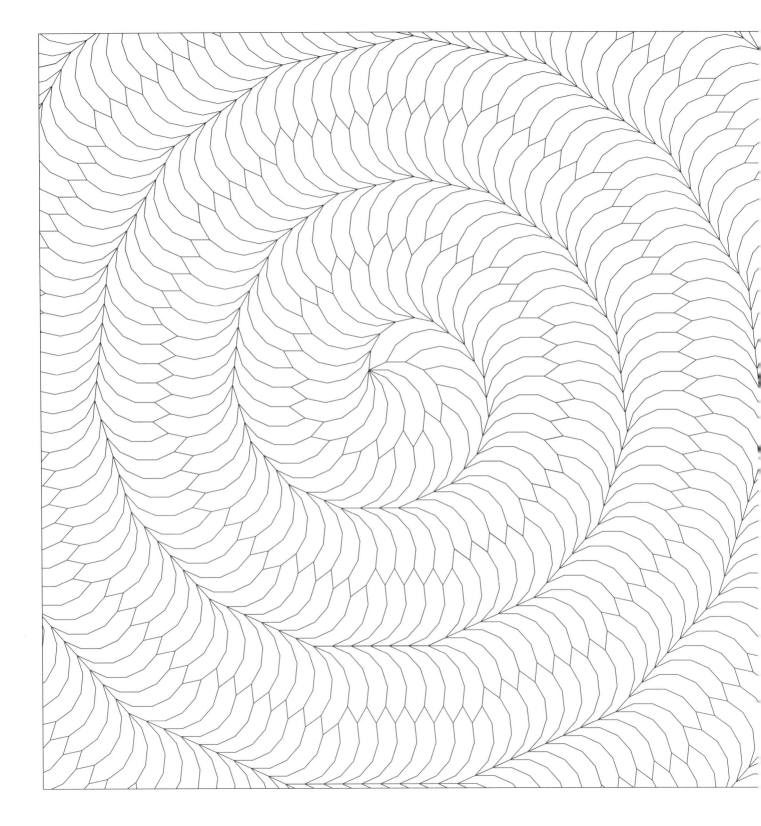

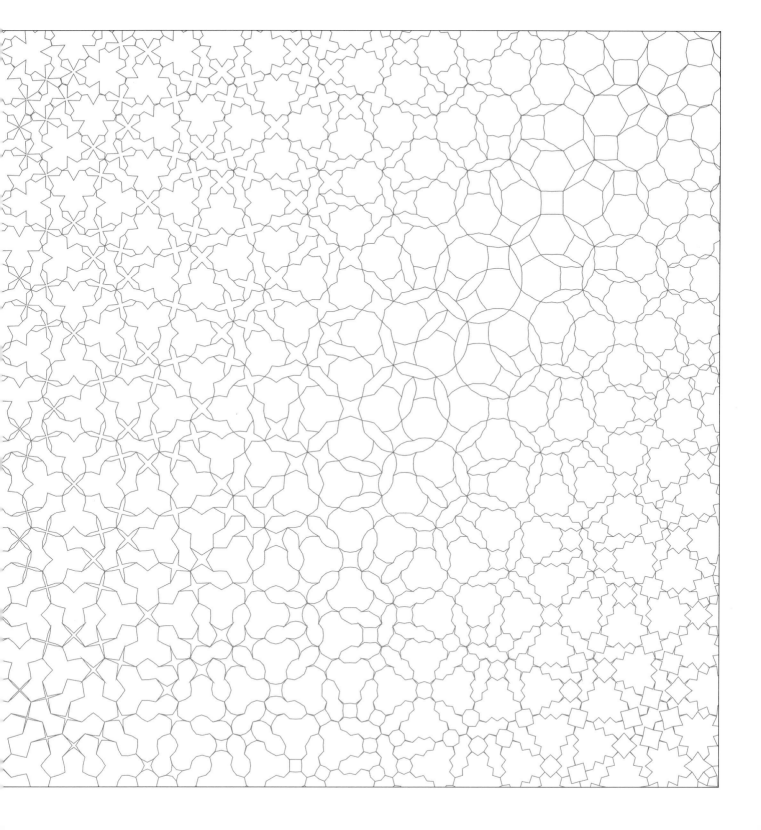

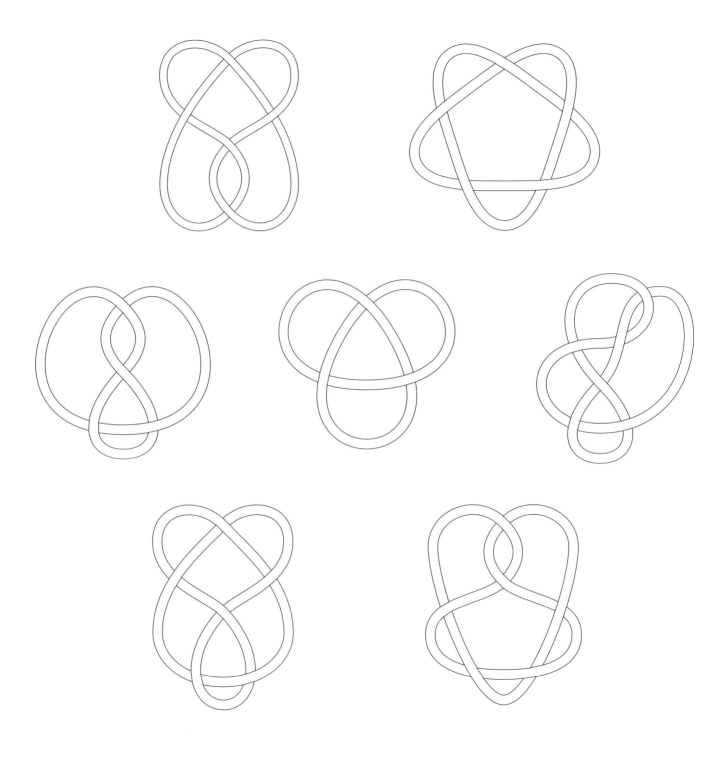

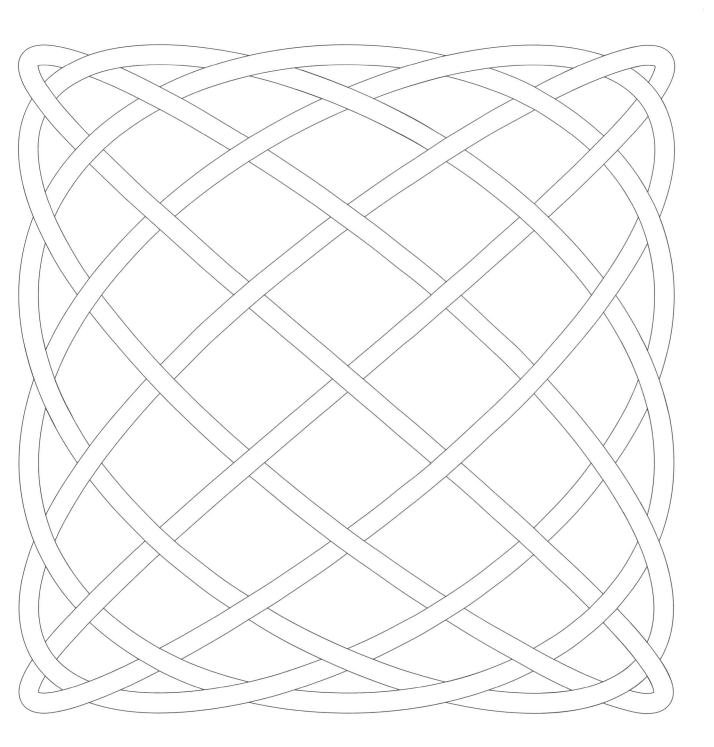

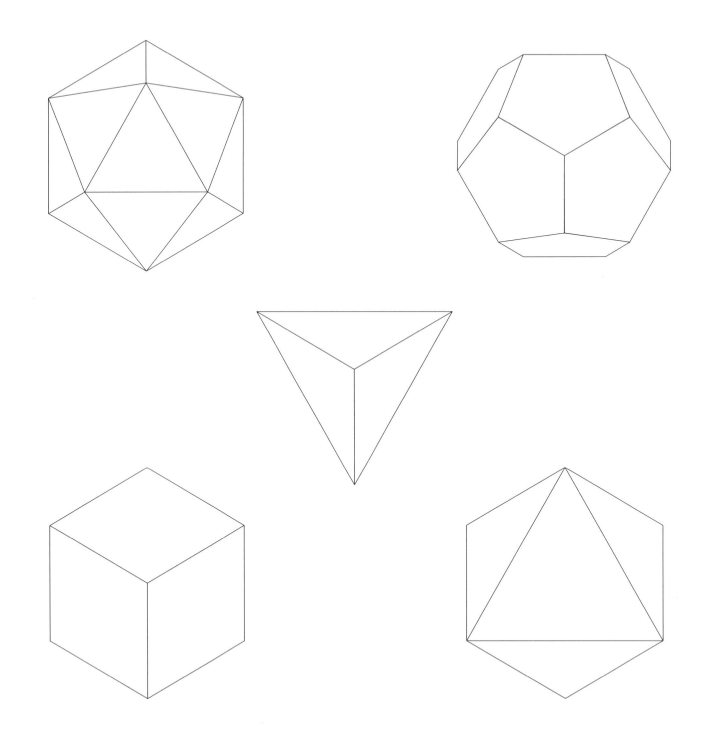

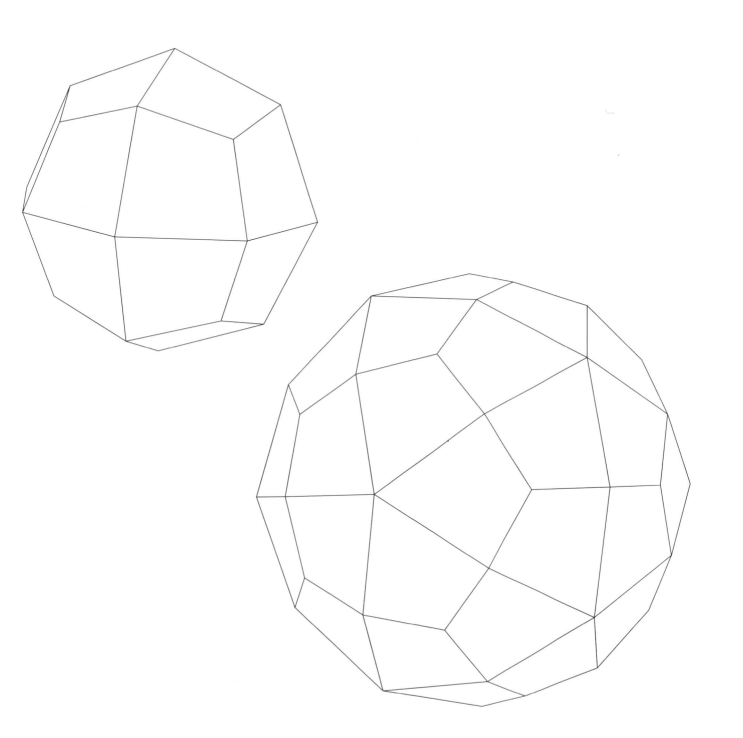

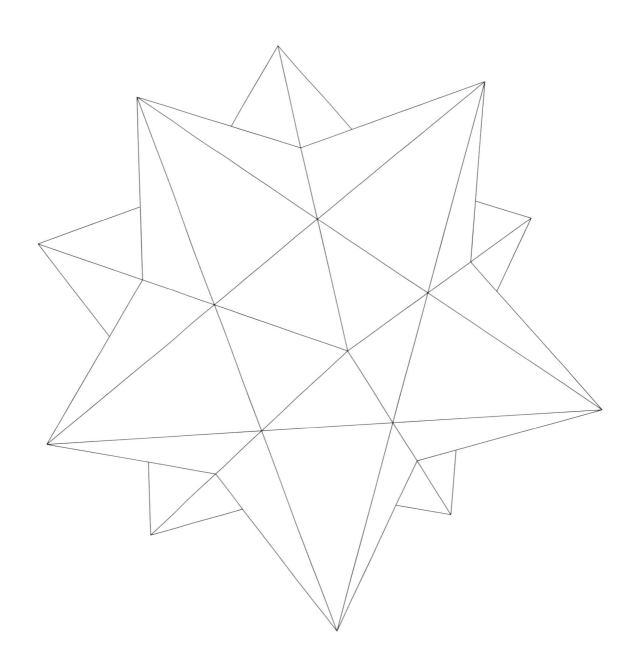

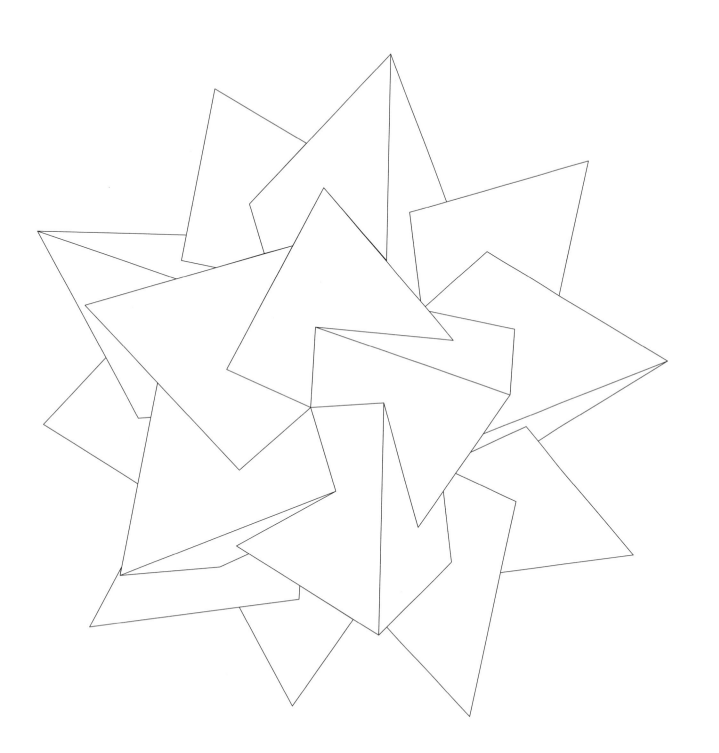

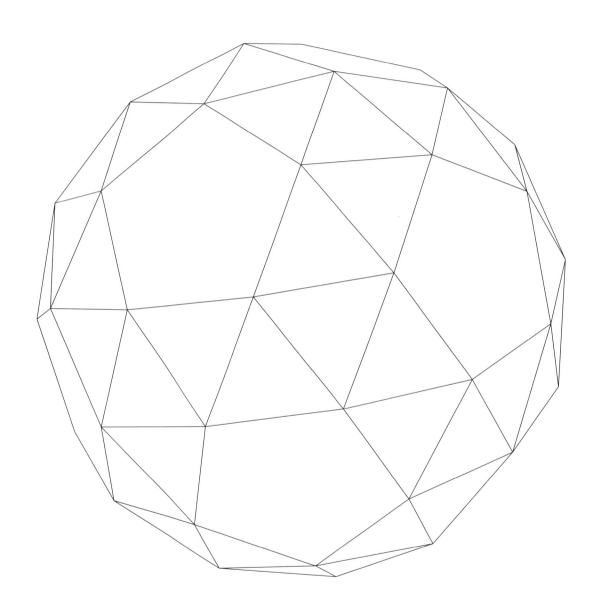

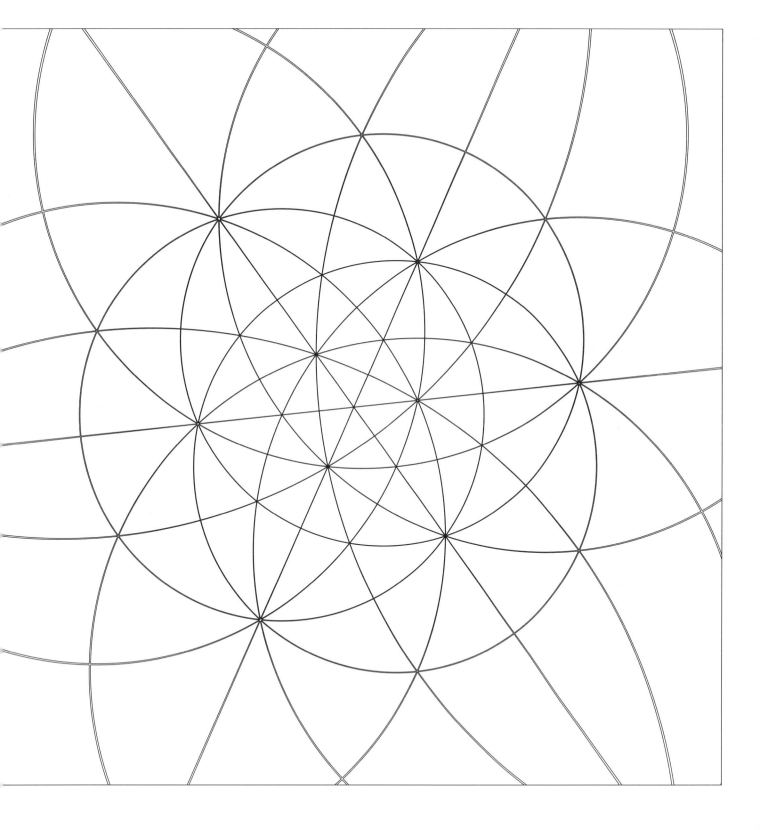

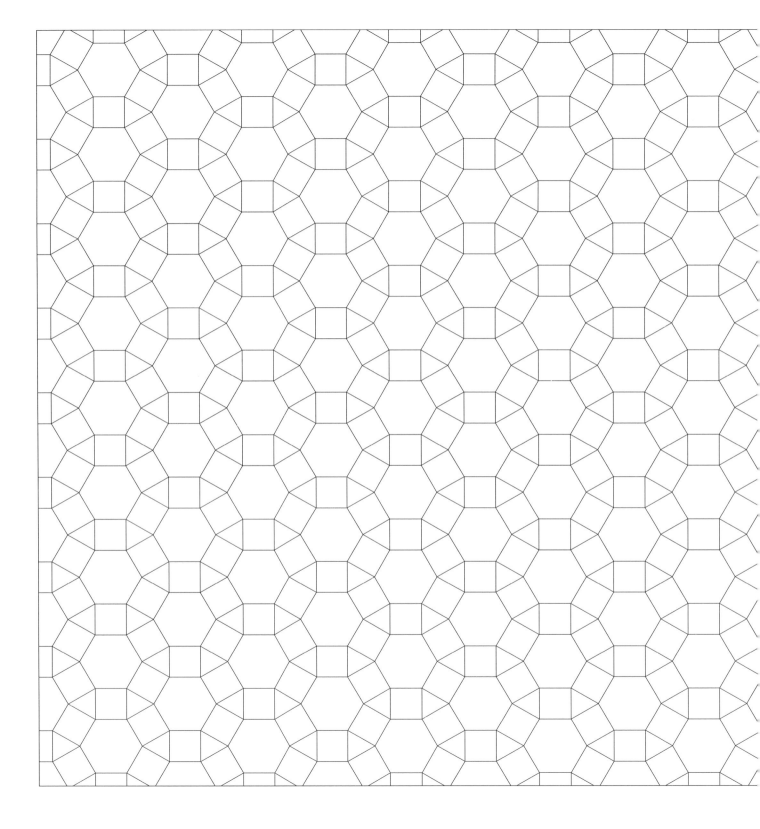

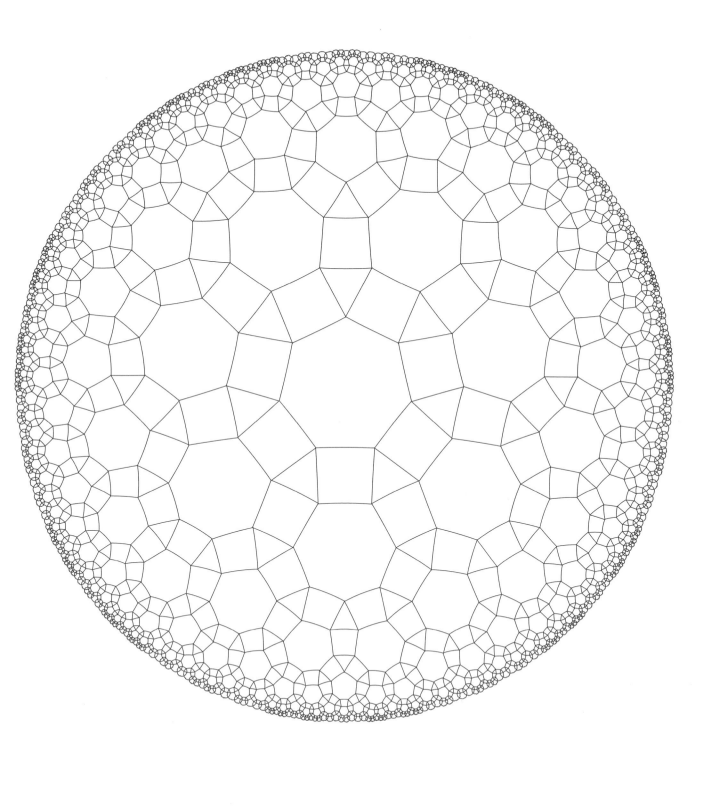

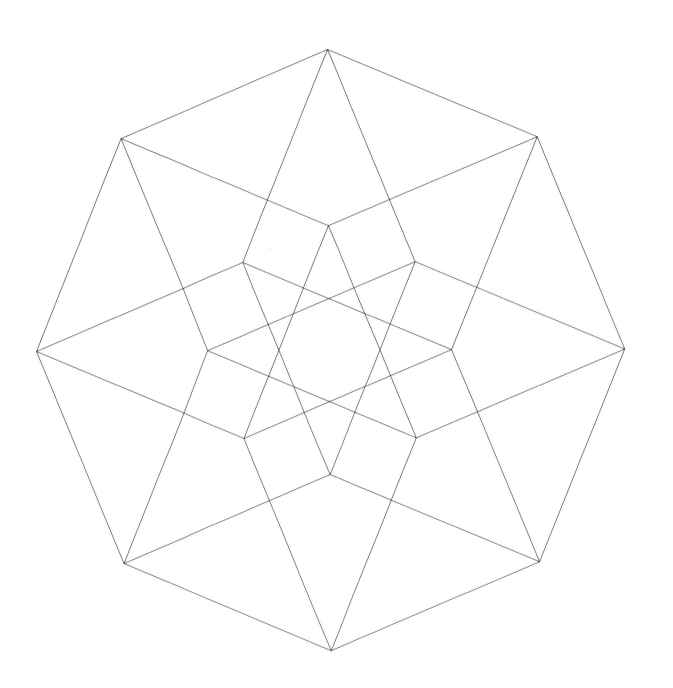

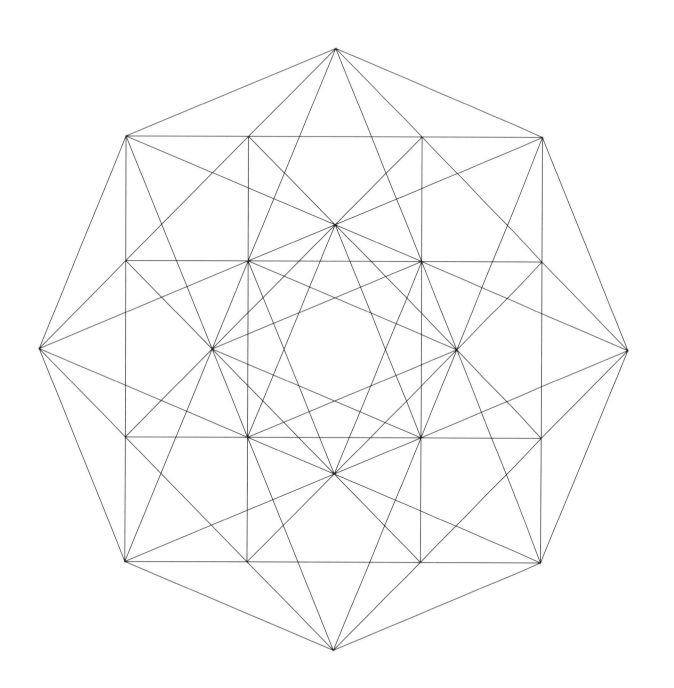

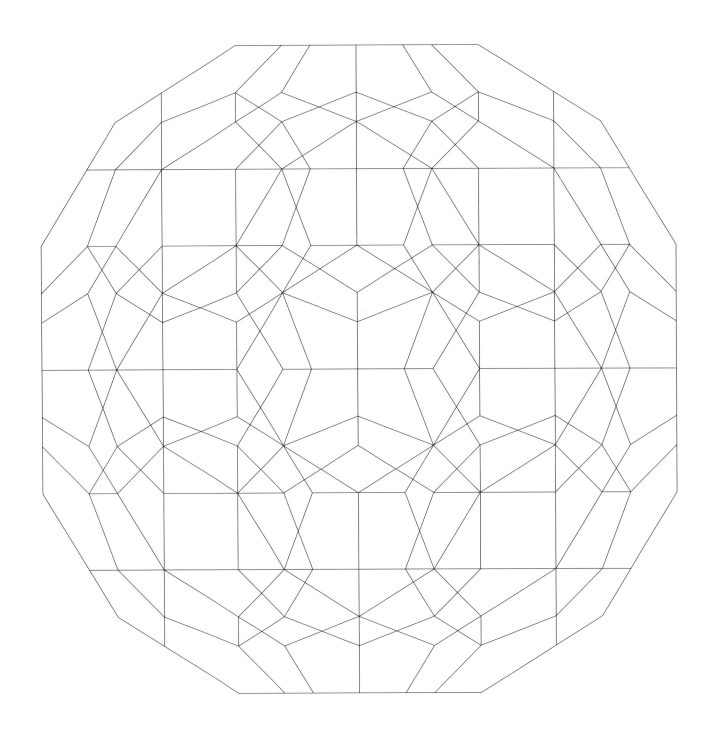

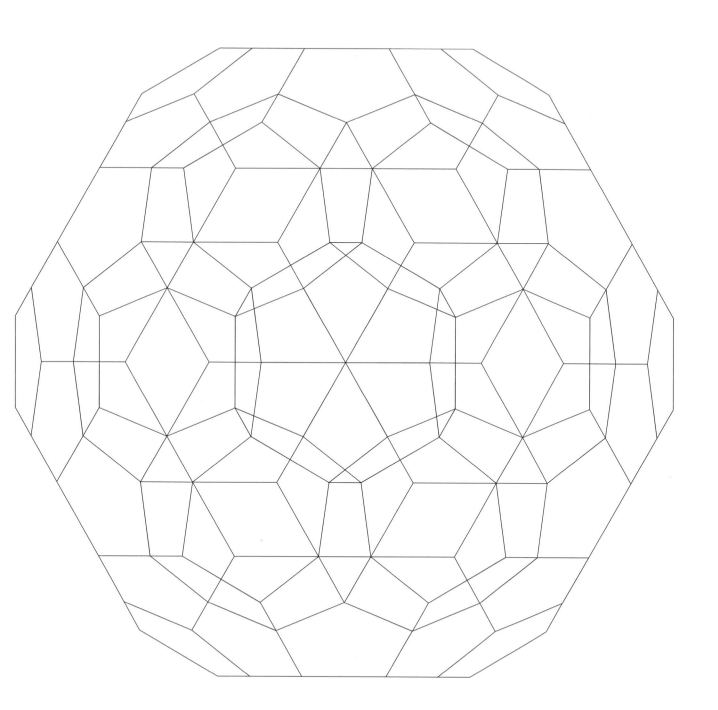

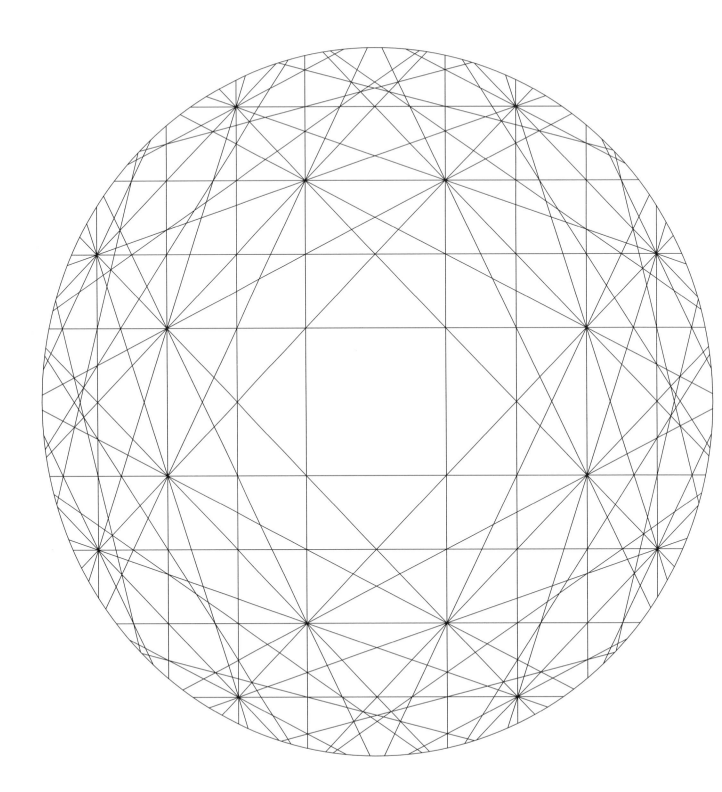

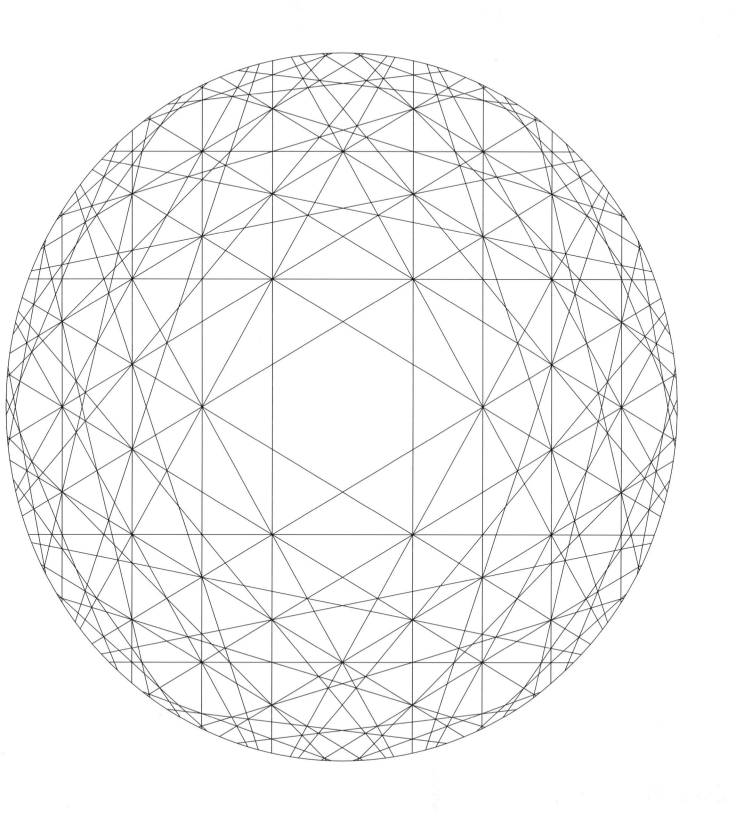

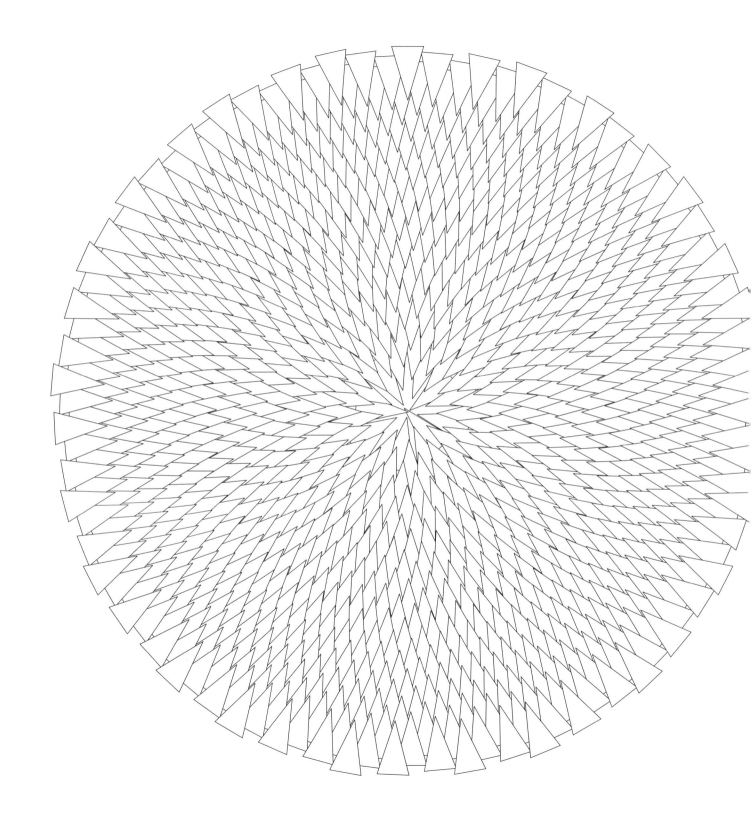

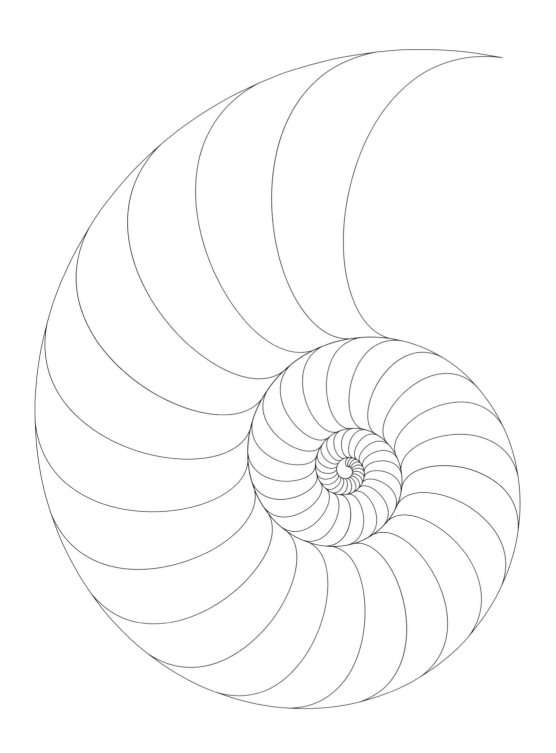

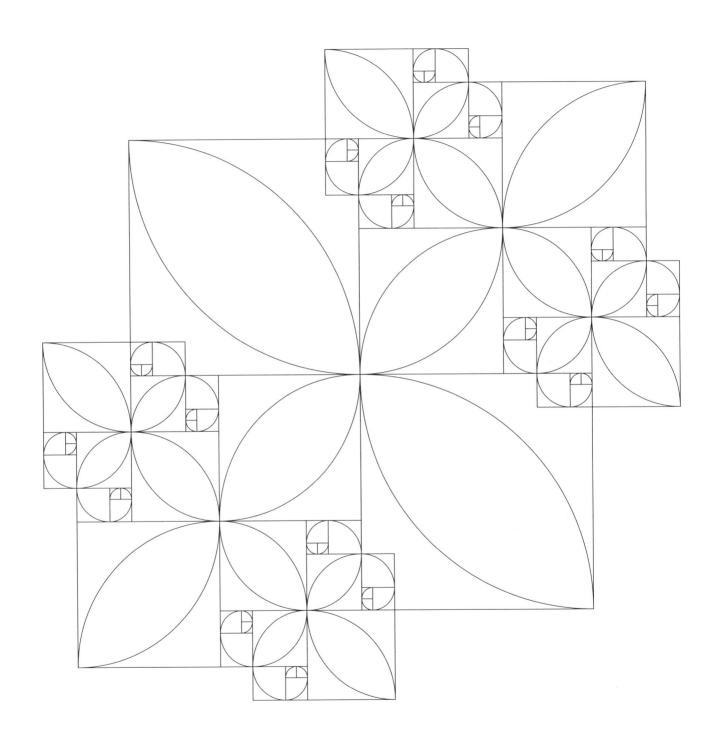

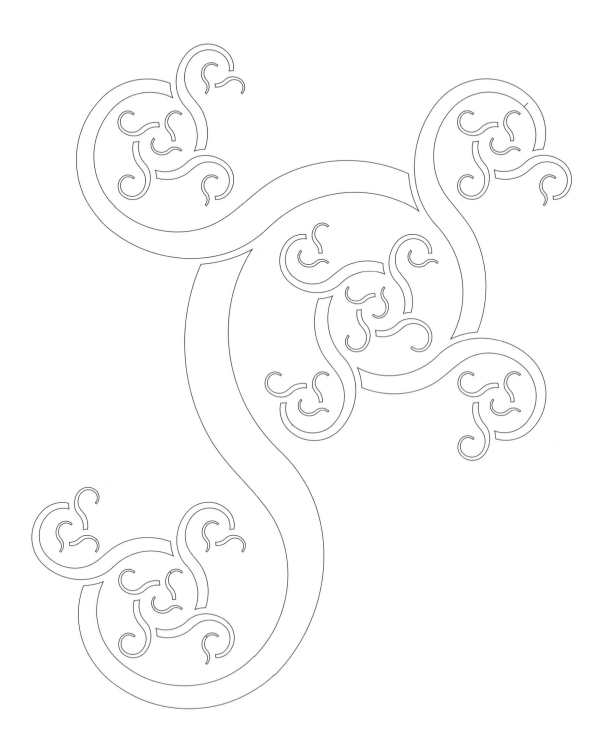

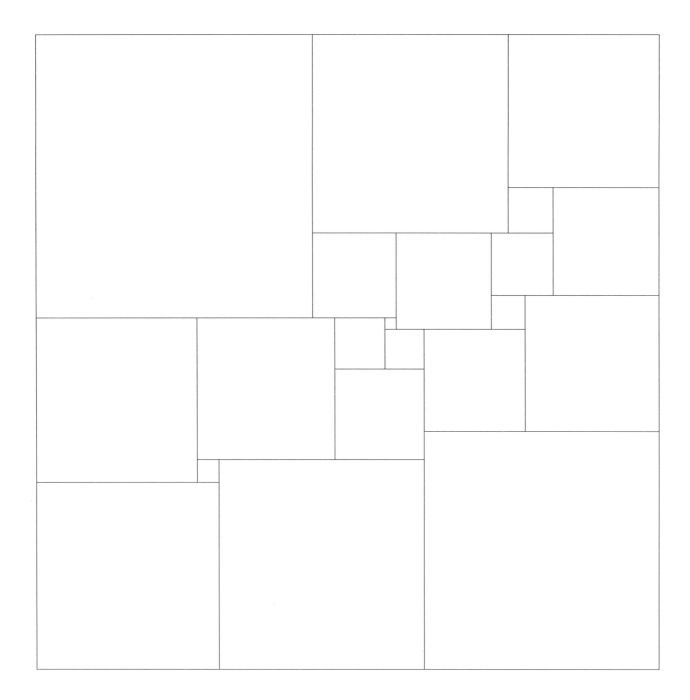

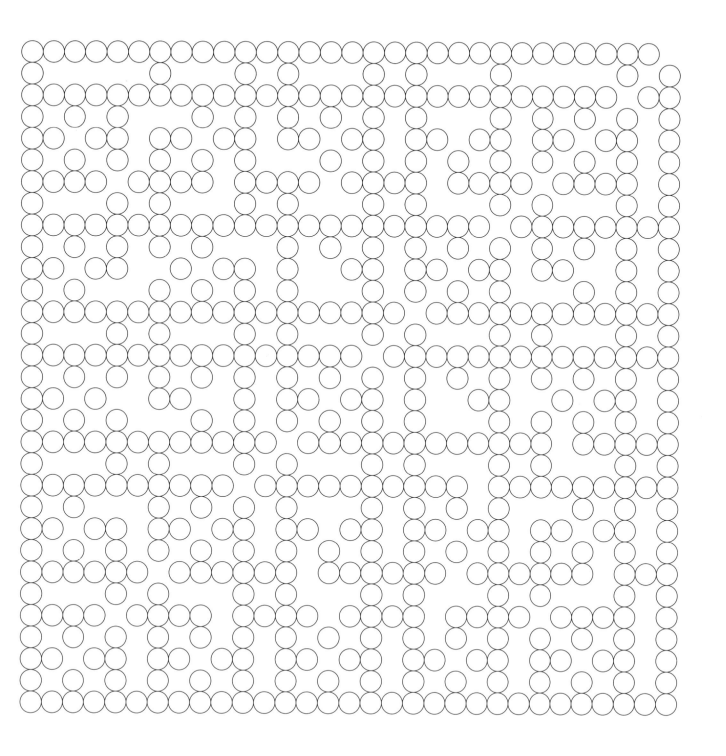

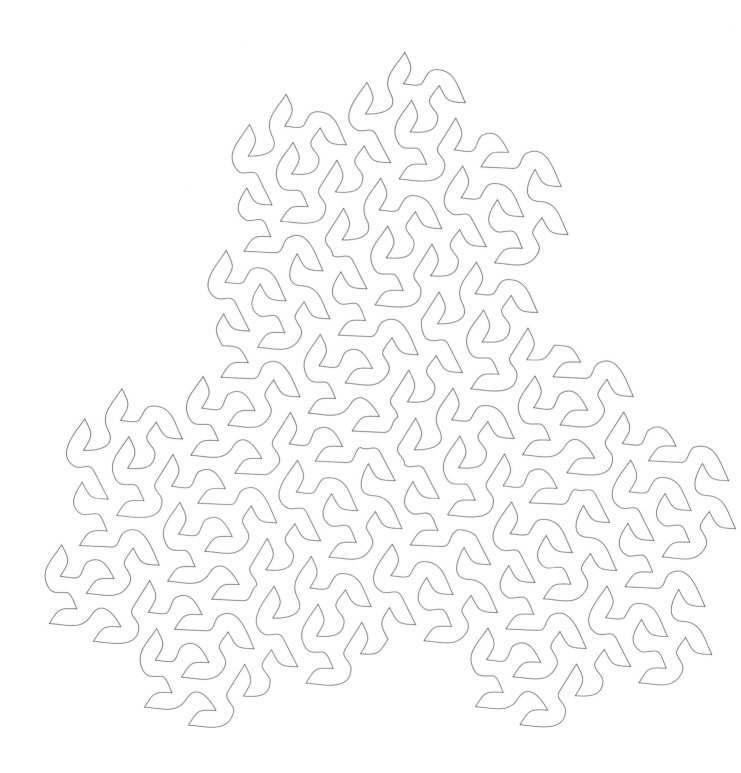

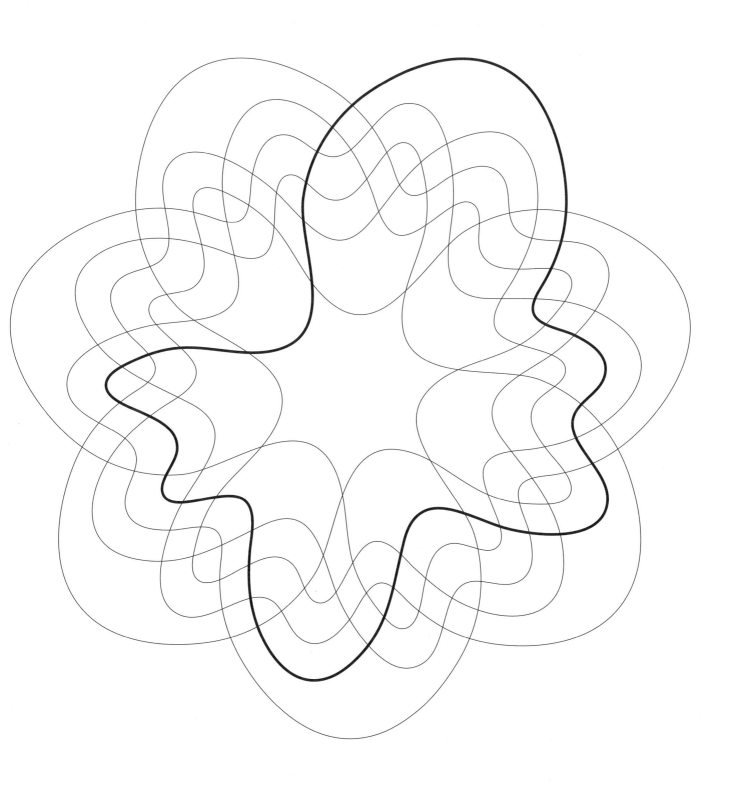

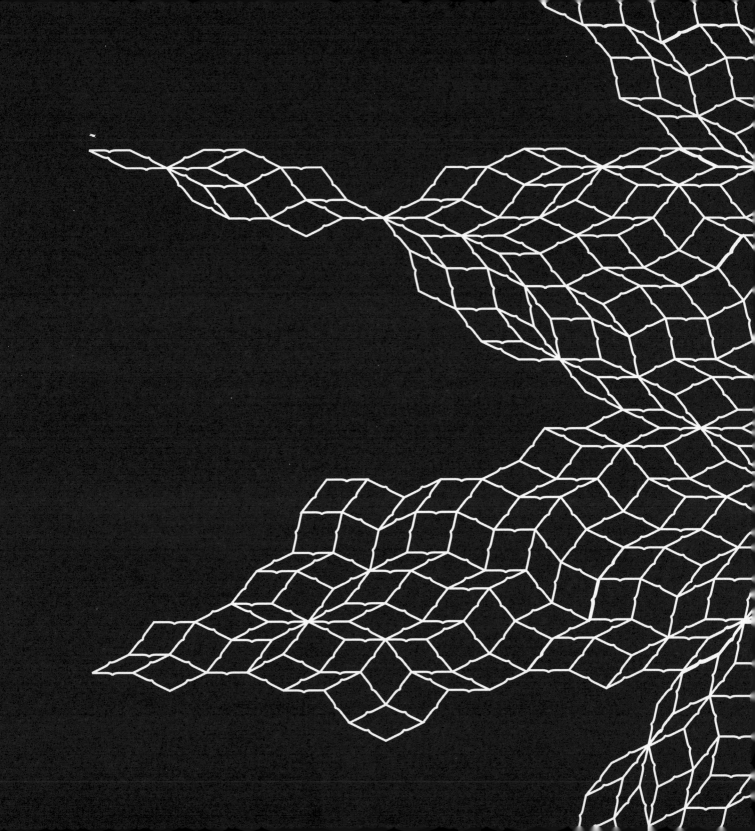

73	74	75	76	77	78	**79**	80	81	90
72	**43**	44	45	46	**47**	48	49	56	**89**
71	42	21	22	**23**	24	25	30	55	88
70	**41**	20	**7**	8	9	12	**29**	54	87
69	40	**19**	6	1	**2**	**11**	28	**53**	86
68	39	18	**5**	4	**3**	10	27	52	85
67	38	**17**	16	15	14	**13**	26	51	84
66	**37**	36	35	34	33	32	**31**	50	**83**
65	64	63	62	**61**	60	**59**	58	57	82
100	99	98	**97**	96	95	94	93	92	91

烏拉螺旋1：將下頁網格中與粗體字對應的方格著色。

343	344	345	346	**347**	348	**349**	350	351	352	**353**	354	355	356	357	358	**359**	360	361	380
342	273	274	275	276	**277**	278	279	280	**281**	282	**283**	284	285	286	287	288	289	306	**379**
341	272	**211**	212	213	214	215	216	217	218	219	220	221	222	**223**	224	225	240	305	378
340	**271**	210	**157**	158	159	160	161	162	**163**	164	165	166	**167**	168	169	182	**239**	304	377
339	270	209	156	111	112	**113**	114	115	116	117	118	119	120	121	132	**181**	238	303	376
338	**269**	208	155	110	**73**	74	75	76	77	78	**79**	80	81	90	**131**	180	237	302	375
337	268	207	154	**109**	72	**43**	44	45	46	**47**	48	49	56	**89**	130	**179**	236	301	374
336	267	206	153	108	**71**	42	21	22	**23**	24	25	30	55	88	129	178	235	300	**373**
335	266	205	152	**107**	70	**41**	20	**7**	8	9	12	**29**	54	87	128	177	234	299	372
334	265	204	**151**	106	69	40	**19**	6	1	**2**	**11**	28	**53**	86	**127**	176	**233**	298	371
333	264	203	150	105	68	39	18	**5**	4	**3**	10	27	52	85	126	175	232	297	370
332	**263**	202	**149**	104	**67**	38	**17**	16	15	14	**13**	26	51	84	125	174	231	296	369
331	262	201	148	**103**	66	**37**	36	35	34	33	32	**31**	50	**83**	124	**173**	230	295	368
330	261	200	147	102	65	64	63	62	**61**	60	**59**	58	57	82	123	172	**229**	294	**367**
329	260	**199**	146	**101**	100	99	98	**97**	96	95	94	93	92	91	122	171	228	**293**	366
328	259	198	145	144	143	142	141	140	**139**	138	**137**	136	135	134	133	170	**227**	292	365
327	258	**197**	196	195	194	**193**	192	**191**	190	189	188	187	186	185	184	183	226	291	364
326	**257**	256	255	254	253	252	**251**	250	249	248	247	246	245	244	243	242	**241**	290	363
325	324	323	322	321	320	319	318	**317**	316	315	314	**313**	312	**311**	310	309	308	**307**	362
400	399	398	**397**	396	395	394	393	392	391	390	**389**	388	387	386	385	384	**383**	382	381

烏拉螺旋2：將下頁網格中與粗體字對應的方格著色。

六角硬幣：選擇擲出硬幣的正面代表顏色與背面代表顏色，然後對每一個六邊形各擲硬幣一次，以決定著上的顏色。

隨機走路：1到6代表左側圖形中的六個方向，也代表六個顏色。由網格的中心開始，每擲一次骰子，就移動至擲出數字所代表方向的六邊形，並著上對應顏色。重複同樣的動作。如果擲出數字所代表的六邊形，在前面的步驟中已經著了顏色，就再擲一次。

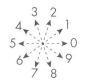

π 走路：0到9代表左側圖形中的十個方向，每個方向選一種顏色。由圖中給定的點出發，依照下面 π 的小數展開，以數字代表的顏色，向數字所代表的方向，依序作約1.5公分的線段。據此，首先由原點，以顏色3往方向3作一線段，接著在該線段的終點，以顏色1往方向1作一線段，以此類推。

π=3.14159265358979323846264338327950288419716939937510582097494459230781640628620899
62803482534211706798214808651328230664709384460955058223172535940812848111745028410
01938521105559644622948954930381964428810975665933446128475648233786783165271201909
1564856692346034861045432664821339360726024914127...

迦頓的梅花陣： 由頂部開始。投擲一枚硬幣，如果是正面，作一線段連接下一列左邊的點，如果是反面就與下一列右邊的點相連。以此類推，直到抵達底部。用不同的顏色，重複以上步驟。

生成遊戲：首先，任意將右頁第一列約一半的方格塗上顏色。
根據以下圖示規則，將下一列的方格著色。

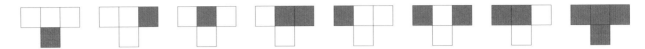

三個連續空格者，則下一列的中間一格著色。（如左一圖）
連續兩個空格接一個顏色格者，則下一列的中間一格空白。（左二圖）
此圖示包含所有可能的組合以及下一列著色的方法。

例如，如果第一列是這個樣子：

那麼，第二列就是這個樣子。

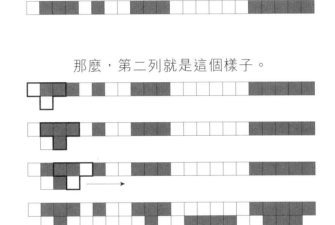

端點方格的顏色，則利用另一端點的方格來決定。

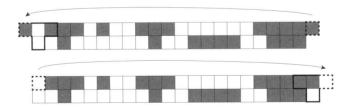

以同樣方式依序決定所有列的著色。

依序連接各點。

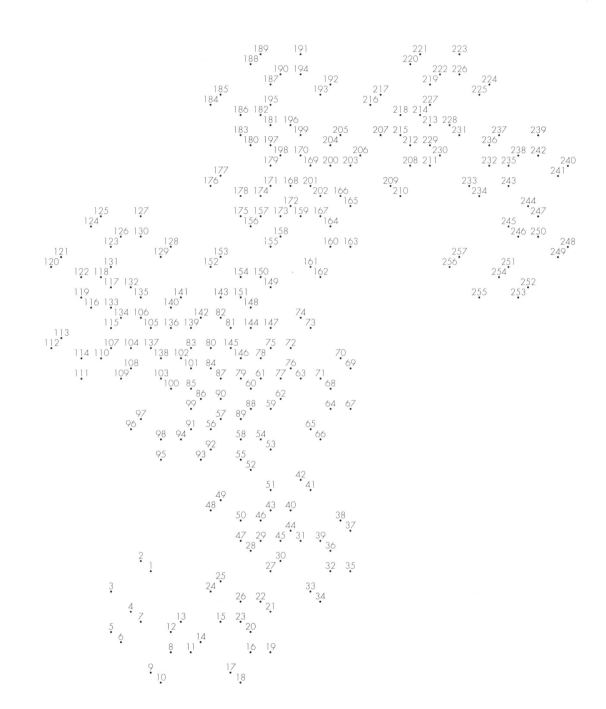

依序連接各點。

11 | 9,13　8,14　7,15　6,16　5,15　4,14　3,13　2,12　1,11　2,10　3,9　4,8 5,7 6
10,12

雙曲面：連接上下兩端相同號碼的點。

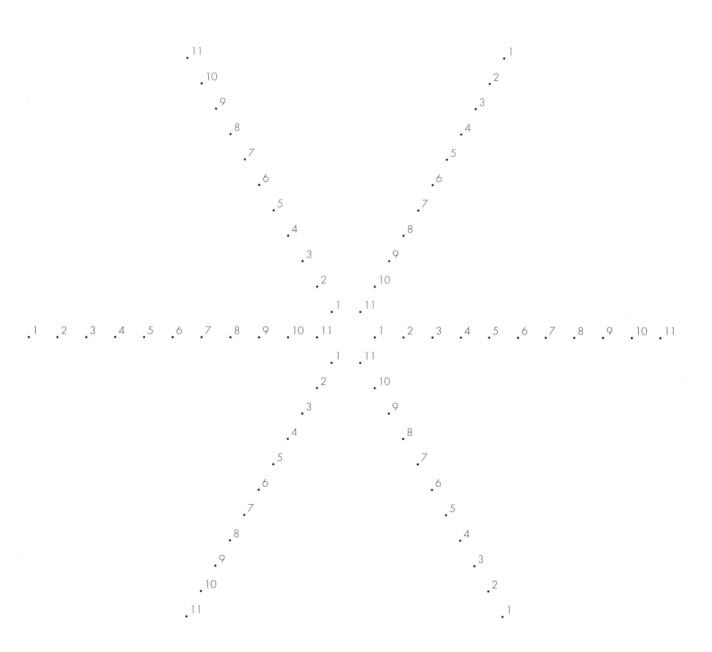

雙曲線：連接相鄰幅條上相同號碼的點。

2	1	3	7	13	11	12	6	5	10	14	9	8	15	4
5	4	6	10	1	14	15	9	8	13	2	12	11	3	7
1	3	2	9	15	10	11	5	4	12	13	8	7	14	6
11	10	12	1	7	5	6	15	14	4	8	3	2	9	13
6	5	4	11	2	15	13	7	9	14	3	10	12	1	8
9	8	7	14	5	3	1	10	12	2	6	13	15	4	11
10	12	11	3	9	4	5	14	13	6	7	2	1	8	15
3	2	1	8	14	12	10	4	6	11	15	7	9	13	5
13	15	14	6	12	7	8	2	1	9	10	5	4	11	3
12	11	10	2	8	6	4	13	15	5	9	1	3	7	14
14	13	15	4	10	8	9	3	2	7	11	6	5	12	1
4	6	5	12	3	13	14	8	7	15	1	11	10	2	9
7	9	8	15	6	1	2	11	10	3	4	14	13	5	12
15	14	13	5	11	9	7	1	3	8	12	4	6	10	2
8	7	9	13	4	2	3	12	11	1	5	15	14	6	10

巨獨：每一個數字選一種顏色，在下一頁的方格上著色。

9 2 4	3 8 1	6 5 7	7 3 5	4 6 2	1 9 8	8 1 6	5 7 9	2 4 3
8 1 6	2 7 3	5 4 9	9 2 4	6 5 1	3 8 7	7 3 5	4 9 8	1 6 2
7 3 5	1 9 2	4 6 8	8 1 6	5 4 3	2 7 9	9 2 4	6 8 7	3 5 1
6 8 1	9 5 7	3 2 4	4 9 2	1 3 8	7 6 5	5 7 3	2 4 6	8 1 9
5 7 3	8 4 9	2 1 6	6 8 1	3 2 7	9 5 4	4 9 2	1 6 5	7 3 8
4 9 2	7 6 8	1 3 5	5 7 3	2 1 9	8 4 6	6 8 1	3 5 4	9 2 7
3 5 7	6 2 4	9 8 1	1 6 8	7 9 5	4 3 2	2 4 9	8 1 3	5 7 6
2 4 9	5 1 6	8 7 3	3 5 7	9 8 4	6 2 1	1 6 8	7 3 2	4 9 5
1 6 8	4 3 5	7 9 2	2 4 9	8 7 6	5 1 3	3 5 7	9 2 1	6 8 4

三重獨：每一個數字選一種顏色，在下一頁的方格上著色。

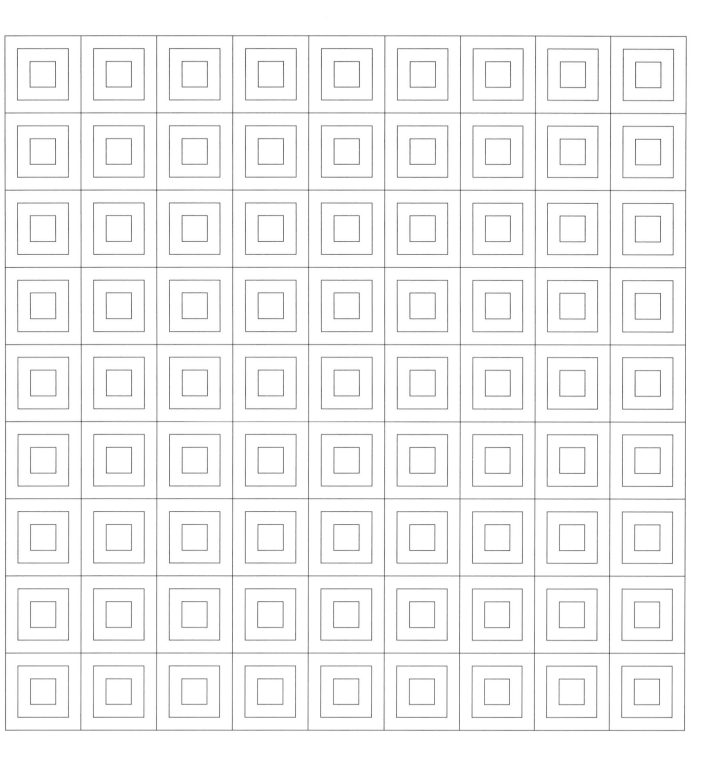

讓我們為數學填上色彩

曼陀羅MANDALA
一種具有佛教及印度教意涵的幾何構圖。

斯理圖騰

印度教曼陀羅中最有名、也是幾何構圖上最複雜的曼陀羅，由九個彼此重疊的三角形，以及一個稱之為明點的中心點所組成。斯理圖騰具有許多玄學上的意涵，用以冥思及膜拜。

三角形的邊，顯露出肥皂泡似的何圖形。沃羅洛依圖在天文、生或商業等以數據呈空間分布的學中，有許多應用。

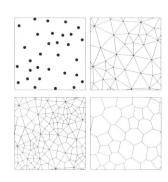

沃羅洛依圖VORONOI DIAGRAM
將平面分割成具有直邊的網格。

甲蟲殼與肥皂泡

一九〇八年，沃羅洛依（Gerogy Voronoi）寫了一篇關於結晶的幾何學論文，其中他描述了現在稱之為沃羅洛依圖的圖案。下面的四張圖，說明建構這種圖案的步驟。首先，給定一些點，其次，連接相鄰各點，得到一個三角形網絡。然後，讓原本給定的點落在一個網格之中，此網格的邊為直線，與已有連線垂直，且與相鄰的兩個給定點之距離相等。這時候，圖形讓人覺得像是甲蟲殼。最後，移除網格內

向日葵與星

不同於前述的由隨意灑出的點生的圖形，如果給定的點呈向日葵螺旋狀分布，或八角星形分布，到的就是這兩個圖。

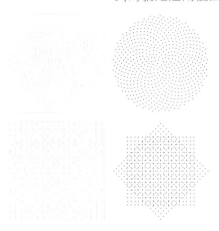

換TRANSFORMATIONS

一個模式變形為另一個模式

轉動世界

如果你由北極往南，以固定的角度向東行進，那麼行經的路徑就會如螺旋般的繞著地表，最終抵達南極。此圖是地球上的一個地圖，兩個黑點是南北極，有二十條螺旋線以固定角度往東南方，另有二十條螺旋線與之垂直，向著西南方。三度空間的螺旋線經過變換，成為二度空間的地圖。仔細觀察這個圖形，你會發現地圖中曲線相交的角度仍然保持直角——無論地表上還是地圖上，線段都以直角相交。

一點點傅立葉

想像太平洋中有兩個群島，一個由八個小島組成，排成一個圓圈，另外一個則由十四個小島組成。這兩個圖可以想成海浪在島嶼周圍流動所產生的圖像。兩者都是圓上的點，經過傅立葉變換得到的：第一個圖是針對八個點，第二個是針對十四個點。傅立葉變換是一八二二年由傅立葉（Joseph Fourier）所發現的，它是讓我們了解波動的數學基礎。這些圖形讓我們聯想到原始部落的藝術。

彎曲的欄杆

起始模式可以想成是牢房的欄杆，是由水平與垂直的直線等距離的排成格子網。想像把這些鐵桿弄彎。每條垂直線變形成為一個接觸到中心點的圓，並且被垂直軸分成兩半；同樣，每條水平線也變形成為一個接觸到中心點的圓，而被水平軸分成兩半。如果直線通過點 n，那麼圓的直徑為 1/n。對那些熟悉複數的人——嗯，這個很難在這麼短的篇幅講清楚——這個變換把每個複數平面上的 z 對應到她的倒數 1/z。

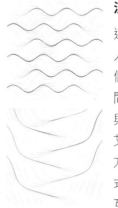

流動的海浪

這些平靜的波動來自數學中一個令人坐立難安的領域——微積分，這個領域讓很多學生發現數學突然之間變得很難了。微積分是研究流量與變動的數學。這些圖形都是來自艾德蒙在微積分課堂上講述的一個方程式。每條曲線代表同一個方程式的解，但起始值不同。變數間相互依存的變化率造成自然流動的波動。

看懂正弦

是傾斜的屋頂？不，是數學大洋的波峰。圖的前方看得到的曲線，是正弦擺線，或者説正弦波動，這也是最簡單的波動模式。後方則是一大團的正弦波動，向遠方退去。

緞帶

這是一個族群的曲線，都由同一個公式產生，但是參數值不同。其效果是在垂直與水平方向出現類似正弦波動的波動。

熱點

由點形成的正方形格子網，經過變換，成為翻騰洶湧的圓點。你如果想自己試試，第一個圖是將點（x,y）映射到（1.5 x + sin y, 1.5 y + sin x）。其他兩個圖用了不同的映射，都是由多項式及三角函數混搭而成的。

性感六邊形

這是一個六邊形的格子網，利用上面類似的方式變換而得到的形。

碎形FRACTALS

這種圖案來自相似的結構，意思是這個圖案整體，是與圖案相同的圖案以愈來愈小的形式重複出現而成。

曼德博集合（Mandelbrot set）

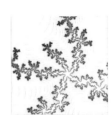

這個圖是曼德博碎形的一個細部，因一九七〇年代法國數學家曼德博（Benoit Mandelbrot）研究過這個碎形而得名。圖像顯示這個集合的部分細部。如果你將這些錯綜雜彎曲扭結的曲線上的任何一點放大來看，這些精心製作的模式會一直重複，直到永遠。

朱利亞集合（Julia set）

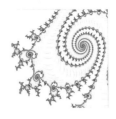

這個碎形是以法國數學家朱利亞（Gaston Julia）命名，他在一九二〇年代發展出的理論，導致了這種碎形。它的建構方式和曼德博集合類似。

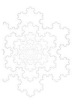

科赫雪花（Koch Snowflake）

瑞典數學家科赫（Helge von Koch）於一九〇四年畫出這個雪花圖形，是碎形中最早為人描述的一種；其規則是將 _____ 代之以 __∧__，如下圖所示。如果由一個三角形開始，經過第一階段的替換之後，成為一個六角星形。此圖顯示的是隨後五個階段的重複，每一階段的重複都以較大的尺寸呈現，以易於觀察。

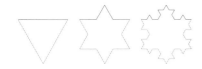

科赫雪爆

以科赫雪花做出的貼磚排列。

饒茲碎形（Rauzy fractal）

此圖的外形，和由這三種大小不同的組成貼磚所做出的圖案外形完全一樣。由 3、5、9、17、31、57、105、193、355 以及此圖中的六百五十三個貼磚做出的形狀，可以複製。饒茲（G rard Rauzy）於一九八一年發現了這種貼磚。外圍邊界看起來有點模糊，因為實際上它有無窮多的彎扭。

饒茲平行四邊形

這是饒茲碎形的直邊版本，三個大小不同的貼磚都是平行四邊形。如果用以下方式來思考，三度的圖像儼然浮現：想像一個區塊由完全一樣且成行成列的立方體組成。用一個平面對角切割區塊，將之分成 A 部分與 B 部分。如果移走完全落在 A 部分的立方體，那麼剩下部分的表面就如本圖所示。

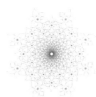

螺旋式的花

法薩爾（Robert Fathauer）是一位由火箭專家轉行的數學藝術家。他的招牌設計就是將形狀相同、大小不同的貼磚拼貼起來。他的網頁是 www.mathartfun.com。

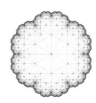

碎形貼磚

這也是法薩爾所設計的碎形。

週期密鋪 PERIODIC TILING

密鋪是將貼磚鋪滿平面，貼磚之間不可有空隙，也不可重疊。如果一種密鋪具有重複模式，就稱之為週期密鋪。週期性也可以這麼看：將一張紙放在密鋪貼磚上，描畫密鋪的模式，如果我們能夠將描畫的紙張平移到密鋪的另一部分，使得描紙上的模式與移到部分的模式吻合，那麼這個密鋪就具有週期性。下面的例子都只用了一種形狀的貼磚。

六邊複形

這些貼磚是「六邊複形」，也就是它們是由全等的六邊形所組成。形中每塊貼磚是由十六個六邊形形成。麥亞斯（Joseph Meyers）發現了這個形狀，並且證明至少要二十個這樣的六邊複形貼磚，能組成一個能夠週期密鋪整個平的形狀。我們所知道的貼磚中，沒有其他任何一種像這樣，需要少二十個才能組成週期密鋪的形狀

連鎖鳥群

這個密鋪有四個旋轉對稱點：頭的尖頂、兩個翅膀的尖端以及軀幹的底部。隨便選一隻鳥，你可以繞著這四個點中的任一點將整個密鋪模式旋轉一百八十度，而與原來的模式吻合。本圖是貝利（David Baily）的作品。www.tess-elation.co.uk。

依偎的兔崽子

這是英國圖像藝術家柯爾（Sam Kerr）的作品，他為時尚品牌包Marwood 及 Paul Smith 的產品牌，設計了對稱的貼磚圖案。他網站是 www.allfallin.com。

嵌套的魚群

這些魚形貼磚以另一種對稱形式密鋪平面。如果將密鋪模式做垂直鏡射，於是左右互換，然後再將一列上移或下移，新的模式將與原來的完全吻合。這也是貝利的作品。

週期性密鋪
ON-PERIODIC TILING

週期性密鋪是指移動至其它部分而無法與之完全吻合
密鋪。

彭羅斯風箏與標靶

有很多貼磚可以用來做週期密鋪以
及非週期密鋪。一九七〇年代彭羅斯
（Roger Penrose）發現了一種
由兩種貼磚組合而成的形狀，只能排
出非週期性、或者説無週期性密鋪。
他最著名的是由兩種貼磚組成的無
週期貼磚，就是下面描繪的風箏與標
靶。要讓這兩個貼磚排成無週期密
鋪，必須遵行一個拼接法則：直邊相
遇的貼磚，其內之曲線必須能夠相
接。

改良的風箏與標靶

把彭羅斯風箏與標靶的邊彎曲，艾
德蒙設計了一對貼磚，不需要任何
拼貼法則就可做無週期密鋪。

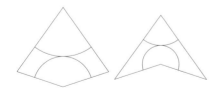

七重花

數學家古德蒙 - 史特勞斯（Chaim
Goodman-Strauss）設計了一種
密鋪模式，由三個特別形狀的貼磚
所建構，每個貼磚都是菱形，邊上
都有或向內或向外的缺口。它具有
七重對稱性，也就是説這個模式可
以繞著中心旋轉到七個完全一致的
位置。

七重星

由七重花中的菱形貼磚所建構的星
形。

紙風車

康威（John. H. Conway）設計的
紙風車貼磚，是一個兩邊長度分別
為 1 與 2，斜邊為 $\sqrt{5}$ 的直角三角
形。它具有這個令人稱奇的性質：
當三角形愈往外推展時，三角形所
在位置，可以出現在無窮多個角度
方向。每一個三角形都在一個由五
個三角形組成的大三角形中，而那
個大三角形邊的比例和小三角形一
樣。你看到了嗎？

阿曼-賓科（Ammann-Beenker）

阿曼（Robert Amannann）是一位業餘數學家，他在郵局做郵件分類的工作時發現了這種由一個正方形和一個菱形所建構的密鋪。數學家賓科（F.P.M. Beenker）也獨立發現了這種密鋪。這種密鋪是非週期性的，稍後人們發現它天然的出現在某些結晶中。著色後可顯現出人意外的立體效果。

螺旋貼磚

這個單一貼磚，螺旋向外，填滿整個平面。可以在蘋果塔上試試喔。

四個變形

變形密鋪是一種密鋪模式，在保存整體的對稱性下，逐步變形。早期的變形密鋪，如荷蘭數學藝術家艾雪（M. C. Esher）作品中所展現的，都是以一度的形式呈現，由左到右，或由上到下。本圖中，變形密鋪是二度的。艾德蒙創造出四種不同的非週期性密鋪模式，分據四角，由左到右，由上到下，分別變形到其他的模式。變形是由幾何得到最靠近普羅藝術的形式。你只能從圖形在平面的變化，得到對模式的感覺。

扭結KNOTS

數學上，扭結是一個有交叉的圈。

單扭結

這裡是七個最簡單的扭結。三葉結有三個交叉。四個交叉扭結的一種，五個交叉的扭結有兩種，個交叉的有三種。

扭結很簡單

決定繩子由上或下經過交叉點，計妳自己的扭結。

機械曲線MECHANICAL CURVES

由機器畫的曲線。

長短幅圓內擺線（Hypotrochoid

記得萬花尺吧？一組用來創造裝用螺旋形的輪齒。這個圖形是車尺式的曲線，是將一個半徑21位的圓在半徑33單位的輪子中動，而筆則放在離內圈半徑8單處。圖案是筆所描出的軌跡。

利薩茹圖

這個閉圈曲線，看起來像是凱爾特扭結（Celtic knot），是由一個機器將一枝筆同時向互相垂直的兩個方向來回擺動所畫出來的。這個圖中，南北向與東西向的比例為 6:5。經由互相垂直的震盪所繪出來的圖，稱為利薩茹圖，以法國人利薩茹（Jules Antoine Lissajous）命名。

瘋狂骰子

也是瘋狂的名字。梯形二十四面體及梯形六十面體，每一面都是全等的梯形，也可以當成完美的骰子。

星形十二面體

將正十二面體的每一個面延伸成五角星形，也可以想成在每個正五邊形的面上加一個錐體。

面體POLYHEDRA

邊形是以直線為邊的二度空間圖形，多面體是由多邊圍成的三度空間立體圖形。

柏拉圖立體

正多邊形是邊長與夾角均相等的多邊形，例如正三角形、正五邊形等等。多面體中，只有五種為全等正多邊形，且交於每一頂點的面的個數都相等：正四面體、正立方體、正八面體、正十二面體及正二十面體。這五個正多面體又稱為柏拉圖立體，人們以前認為它們具有神祕的性質。它們常被用來當作骰子，因為擲出每一面的機會都一樣。

星形四面體

將五個正四面體以對稱的方式連結起來。如果把所有頂點接合起來，得到一個十二面體。

扭棱十二面體

將正十二面體的每個面以五個三角形圍住，即得到的扭棱十二面體，它是十三個阿基米德立體之一，這些阿基米德研究過的立體是由不同形狀的正多邊形圍成，在每個頂點，銜接面的情況完全一樣。

二十面體地圖

這個圖是程式工程師尼爾森（Roice Nelson）在正二十面體上畫上直線，再投影到平面所得到的。平常他喜歡製作電子版的魯比克方塊之類的遊戲。他的網頁：www. gravitation3d.com/magictile

超方形

三度空間的正立方體有六個正方的面。四度空間的正立方形體，方形，以八個正立方體做為它的面因為我們無法看到四度空間，就能看它在二或三度空間的「陰影」這八個立方體面，在圖中被壓平

六邊形密鋪

於正六邊形的每一邊加上一個正方形，每一頂點加上一個正三角形。

正二十四胞體

正二十四胞體是四度空間的形體以二十四個正八面體為面。本圖它在二度空間的投影，由二十四壓平的正八面體所組成。

七邊形密鋪

將上圖中的正六邊形改為正七邊形。只有當我們延展平面，這種貼磚模式才能密鋪平面。要畫出這種新幾何，我們可以採用雙曲幾何中的龐加萊圓盤模型，離中心越遠的貼磚越小。如果用正五邊形取代正六邊形，得到的貼磚模式仍無法密鋪整個平面，但是能成為一個 3-D 立體：小斜方截半二十面體（rhombicosidodecahedron，別問我英文怎麼念，我可不會。）

正一百二十胞體

超十二面體，或稱正一百二十胞體是以一百二十個正十二面體為面四度空間形體。這裡是它在二度間兩個不同的投影，投影的角度同。

布里元區 (Brillouin zones)

布里元區是為結晶內部建構模型的方法。這裡的圖像是劍橋大學理論及數學物理系的霍根教授（Ron Horgan）所給出的。他用以下的原則著色；給中央的正方形一個顏色，給所有與它共邊的圖形第二種顏色，所有與第二種顏色共邊的圖形第三種顏色，以此類推。

鸚鵡螺

如果你想培養細胞以螺旋狀排列，其中的細胞越變越大，卻仍然保持原本的相對比例，你就會得到像鸚鵡螺的形狀。這種螺旋狀也可見於向日葵花中的種子排列、寶塔花椰菜（Romanesco broccoli）、花椰菜的花頭、松果、龍捲風和銀河系。在圖中，每一個細胞比前面一個寬1.2 倍，但是這個固定的比例，在不同的螺旋中有所不同。

例PROPORTION

有有趣比例的圖形模式。

向日葵

黃金比例取到小數點第三位就是1.618:1。如果把一圈360 度依照黃金比例分割為 1.618:1 的兩個部分，那麼較小的那個角度約為137.5 度，稱之為黃金角度。向日葵是黃金角度在自然界最令人稱奇的表現。向日葵花心的種子是由中心以 137.5 度接續排列所產生的。圖中種子為三角形，被新出的種子不斷的往外推。

黃金矩形

費波納契數列—— 1, 1, 2, 3, 5, 8等等——每一個新出現的數都是前面兩項的和。1 + 1 =2、1 + 2 = 3，以此類推。圖形中正方形的邊長，也形成費波納契數列。圖中最小的正方形邊長為 1，成對出現。把一個邊長為 2 的正方形放在它們的旁邊，形成一個長方形。然後再在旁邊放置一個邊長為 3 的正方形，接著放一個邊長為 5 的正方形，再來一個邊長為 8 的正方形，以此類推。每個長方形的長寬之比約為1.618，這些長方形稱之為黃金矩形。

哈里斯螺旋

重複不斷的把一個正方形分割成一個正方形，及兩個長寬比相同的長方形。這是艾德蒙最珍惜的發現。見下面三小圖。

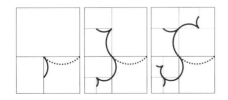

平方的正方形
SQUARED SQUARE

把一個正方形分割為小正方形的組合，使得每一個小正方形的邊長均為整數。

完全平方

一個完全平方的正方形，每一個小正方形的邊長一定是不同的整數。一九七八年杜吉埃斯第金（A. J. W. Duijvestijn）發現了一個完全正方形，由二十一個小正方形組成。其他的完全正方形，其組成小正方形的個數，都比這個數目要多。下圖給出了小正方形的邊長。

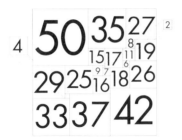

互質的數
CO-PRIME NUMBERS

如果除了1之外沒有其他整數可以同時整除兩個整數，稱之為互質。因此4和9互質，而4和10不互質，因為兩個數都可以被2整除。

互質圖

這個圖顯示的是互質整數的坐標，只有坐標（x. y）為互質整數，會以圈標示，因此（4. 9）有標示，（4.10）沒有標示。

隨機 RANDOMNESS

基於隨機選取所得到的圖形模式。

原生湯

每一個像素隨機給予灰階，接著圖像重複施以模糊濾鏡，然後清濾鏡，有趣的形狀逐漸浮現。

瘋狂迷陣

將平面畫上正方形的格子網，每一個方塊任意擺放下列貼磚之一，結果就是一個迷陣。

滿空間的曲線
PACE-FILLING CURVE

終可以填滿平面的曲線。

三重蛇形流

由一條直線開始（下左圖），代之以左彎右拐的六線圖 （下中圖），對六線圖中的每一個線段，以相同形狀的六線圖取代（下右圖）。同樣動作再做一次，得到轉折萬千的曲線，三個這樣的圖相連，得到此圖。這條曲線稱之為蛇形流，是高思培（Bill Gosper）所發現的。

文氏圖 VENN DIAGRAM

文式圖是集合的圖示，它必須包括圖示集合所有可能的交集。

七集合的文氏圖

兩個集合的文氏圖可用兩個相交的圓表示，三個集合的文氏圖如下面的左圖。因為必須包括所有可能的交集，因此就不能只用圓形來代表集合。下面右圖代表五個集合的文氏圖，就用到橢圓。七個集合的文氏圖就需要用到一個很怪異的圖形，像隻墨魚，或像鬼魂。

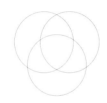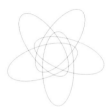

一起創造有趣的數學圖形

下面是當你完成本節創作後的圖形

質數PRIME NUMBERS

像2, 3, 5, 7, 11, 13等整數，只能被1及本身整除，稱之為質數。

烏拉螺旋

如果由格網的中心將整數以螺旋狀向外伸展，填入質數，得到的圖稱之為烏拉螺旋。這是以波蘭裔的美國數學家烏拉（Stanislaw Ulam）命名的，一九六三年他第一個做出此圖。這個圖形模式十分迷人，因為它透露出一個質數的隱藏秩序：它們似乎落在直線上。還沒有哪一個圖像能那麼巧妙的抓住數學的神祕。下面是 40,000 以內質數的烏拉螺旋。

隨機RANDOMNESS

根據隨意選取所得到的圖形模式。

六角硬幣

這裡的重點是隨機選擇顏色為六形著色。觀察著色後的平面，它乎顯現某種模式。這提醒了我們機有多難了解。

隨機走路

你醉倒在電線桿旁，醒了過來，跟蹌蹌的向著六個方向中的一個向走了幾步，跌了下去，再醒之後又向著六個方向中的另一個方向珊的走了幾步。這麼走下去的結稱之為「醉漢走路」或「隨機路」。我們在這裡以投擲骰子來定每一次的方向。行經的路徑慢的遠離電線桿，有時候卻又折返事實上，隨機走路一定會回到出的原點，這在數學上已是確認的實——雖然可能要花上好長的間，走上很遠的岔路。

π走路

大家都知道 π，這是數學上最有名的數，是圓周與直徑的比率。以數字表示，π 由 3.14 開始，跟著是一連串沒有什麼規律的數字。人們對 π 的興趣來自於它的定義是那麼的簡單，但這個數卻無法馴服。經由 π 的小數展開前 40 位所生成的隨機走路，我們可以感受一下它的神祕性。

迦頓的梅花陣
(Galton's quincunx)

迦頓爵士（Francis Galton）是維多利亞時代出色的科學家。他設計了一種小玩意——梅花陣，由一行行水平擺設的大頭針所組成，每一行的針與上一行錯開針距的一半。由頂部落下一個球，沿途撞擊大頭針，最終或落在出發點的左邊或右邊。他的目的在於顯示隨機誤差所造成的累積表現。

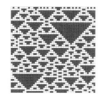

細胞自動機
CELLULAR AUTOMATON

根據一些規則產生一排排的方格，每個方格的性質依賴附近方格的狀態。

生成遊戲

細胞自動機十分吸引人，因為它顯示出經由簡單的指令，可以得到令人稱奇的複雜模式。頂端的那行是第一代的方格，根據指令製造出第二行的第二代方格，然後得到第三行得第三代，以此類推。根據我所給的指令，製造出大小不同的三角形所變化而成的風暴。

填滿空間的曲線
SPACE-FILLING CURVES

最終可以填滿平面的曲線。

蛇形流

是上一節所描述的曲線。連線根據下面的迭代規律。

龍形曲線

根據下面第一行的方法做迭代，可以得到龍形曲線。由一條直線開始，代之以兩小段互相垂直的線段。然後將這些線段都以互相垂直的兩線段取代，以此類推。如果如下圖中第二行那樣連接龍形曲線中各線段的中點，就可得到這個圖形。龍形曲線因為克萊頓（Michael Crichton）用在《侏儸紀公園》一書的首頁而聲名大噪。

雙曲線 HYPERBOLA

希臘人研究過的曲線，很容易就可只用直線畫出。

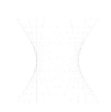

雙曲面

圖中 ）形 及 （ 形的曲線均為雙曲線。但是用這個方式來畫，看起來像是雙曲面的側面，也就是由將 ）形曲線，繞著中心的一條垂直軸旋轉所得到的三維圖形。

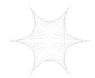

雙曲線

每個輪狀幅條間的曲線都是雙線。

拉丁方陣 LATIN SQUARES

方形方陣中每樣東西都只在每行每列出現一次。

巨獨（Megadoku）

數獨是最出名的拉丁方陣。它只九行九列，以數字1到9填滿。裡有十五列，每行每列都要用十種不同的顏色填滿。拉丁方陣並對稱，然而十分勻稱與和諧。可用來做格子被。

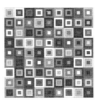

三重獨

三個數獨填滿顏色重疊在一起。邊吃早餐，一邊解決這個問題吧

致謝

謝謝多位藝術家好心地讓我們引用他們美麗的圖片，也謝謝 Faye Keyse、Kelly Cheesley、Zoe Margolis、Letty Thomas，給予我們設計上的意見回饋。Katy Follain 跟 Rafi Romaya 在 Canongate 出版社的工作表現太棒了，一點不輸 Rebecca Carter、Rebecca Folland、Emma Parry 與 Kirsty Gordon 在 Janklow & Nesbit 出版社的成就。艾利克斯的太太 Nat，還有艾德蒙的太太 Asa 都給了讓人難以置信的強力支持，如果沒有她們，我們是無法完成本書的。

圖片創作

螺旋式的花© Robert Fathauer | www.mathartfun.com
碎形貼磚© Robert Fathauer | www.mathartfun.com
連鎖鳥群 © David Bailey | www.tess-elation.co.uk
嵌套的魚群 © David Bailey | www.tess-elation.co.uk
依偎的兔崽子 © Sam Kerr | www.allfallin.com
二十面體地圖 © Roice Nelson | www.gravitation3d.com/magictile/
布里元區 © Ron Horgan | www.doitpoms.ac.uk

科學人文 056

宇宙的數學圖形：啟發靈感、訓練邏輯，用色彩填滿抽象幾何的遊戲
Snowflake Seashell Star: Colouring Adventures in Numberland

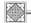 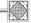

作　　　　者	——	艾利克斯‧貝洛斯 Alex Bellos（著）、艾德蒙‧哈里斯 Edmund Harriss（繪）
譯　　　　者	——	胡守仁
責 任 編 輯	——	陳怡慈
外 稿 編 輯	——	Felix Wu、吳志良
責 任 企 畫	——	劉凱瑛
美 術 設 計	——	林彥谷
董 　事　 長		
總 　經　 理	——	趙政岷
總 　編　 輯	——	余宜芳
出 　版　 者	——	時報文化出版企業股份有限公司
		10803 台北市和平西路三段 240 號 4 樓
發 行 專 線	——	(02) 2306-6842
讀 者 服 務 專 線	——	0800-231-705 ｜ (02) 2304-7103
讀 者 服 務 傳 真	——	(02) 2304-6858
郵 　　　 撥	——	19344724 時報文化出版公司
信 　　　 箱	——	台北郵政 79 ～ 99 信箱
時 報 悅 讀 網	——	http://www.readingtimes.com.tw
電 子 郵 件 信 箱	——	ctliving@readingtimes.com.tw
人文科學線臉書	——	http://www.facebook.com/jinbunkagaku
法 律 顧 問	——	理律法律事務所　陳長文律師、李念祖律師
印 　　　 刷	——	盈昌印刷有限公司
初 版 一 刷	——	2016 年 6 月 10 日
定 　　　 價	——	新台幣 280 元

SNOWFLAKE, SEASHELL, STAR: Colouring Adventures in Numberland by Alex Bellos
Copyright © Alex Bellos, 2015
Copyright licensed by Canongate Books Ltd.
All images © Edmund Harris except those cited in the acknowledgements
Published by arrangement with Janklow & Nesbit (UK) Ltd.
Through Bardon-Chinese Media Agency
Complex Chinese edition copyright © 2016 by China Times Publishing Company
All rights reserved including the rights of reproduction in whole or in part in any form.

ISBN 978-957-13-6648-7
Printed in Taiwan

國家圖書館出版品預行編目 (CIP) 資料

宇宙的數學圖形：啟發靈感、訓練邏輯，用色彩填滿抽象幾
何的遊戲 / 艾利克斯.貝洛斯(Alex Bellos)著；艾德蒙.哈里斯
(Edmund Harriss)繪；胡守仁譯. -- 初版. -- 臺北市：時報文化,
2016.06　面；　公分
譯自：Snowflake, seashell, star : colouring adventures in Numberland
ISBN 978-957-13-6648-7(平裝)
1.插畫 2.畫冊

947.38　　　　　　　　　　　　　　　　105007735